위로 · 치유

감동미술

위로 · 치유

감동미술

• 안문훈 저

이담북스

처음 나에게 그림은 복음과 아무런 관련이 없었다. 그런데 말씀에 대한 깨달음이 반복되고 깊어지면서 필연적으로 '기독 미술작품'이 사명으로 인식되었다. 작품에 복음의 메시지를 담아야 한다는 방향성이 확실해졌다.

1998년 봄 첫 개인전 출품작들을 모두 복음의 표식이 있는 작품들로 채웠고 결과는 매우 성공적이었다. 특히 다국적기업 JP모건 영국 부회장 오스런드(Tomas Oslund)씨가 대작 '기도하는 순례자'에 큰 감명을 받아 매입해가는 일이 발생했다. 그에게 성령의 감동이 일어나지 않았다면 가능했을까? 자신감을 얻은 나는 이후 작품연구와 복음의 조화를 심화시키고자 노력했고 부지런히 작품발표의 횟수를 늘려나갔다. 보다 강한 시각적인 충격을 위해 작품 내용은 혁신에 혁신을 거듭했다. 전시장에서 많은 이들이 다가와 "선생님 그림을 보고 있으면 자꾸 눈물이 나요"라 말해주었다.

2003년 인사아트센터에서의 개인전에는 전시 타이틀을 아예 "눈물나는 그림 보셨나요"로 정하고 포스터를 인사동 일대 여기저기 붙여 홍

보했다. 그 전시는 엄청난 관객들이 들어와 줄을 서서 보는 진풍경이 벌어졌다.

'복음적인 그림이 감동이 되고 눈물까지 난다는 것' 이는 분명 성령의 운행하심이다. 그렇지 않고는 눈물 한 방울 나오지 않는다. 그처럼 성령의 인도하심으로 미술 선교단체를 만들었고 처음엔 국내전과 아울러 교회순회전을 많이 했다. 연 4~5회, 많을 때는 일곱 차례 전시를 하기도 했다.

그러다가 선교회를 확대 개편하고 해외 선교를 병행했다. C국 베트남 캄보디아 우간다에 가서 선교전과 아울러 미술 실기대회, 미술특강 양국 간의 미술교류전 등을 했다. 그 과정에서 많은 은혜와 간증들이 생겨났다. C국은 황금어장이라 생각하고 여러 차례 행사를 했다. 함께 했던 C국 작가들, 잉더 장판 탕취방 자오얀펑… 개막식에서 기타와 탬버린을 반주로 뜨겁게 찬양함으로써 전시장을 부흥회처럼 만들었던 형제들, 지도자의 인도 아래 금요 철야 기도회를 24시간 이어가는 뜨겁고 순수했던 그들의 열정, 그들과의 교제야말로 성령의 감동으로 된 것이었다.

환자들과 방문객들을 대상으로 한 아산병원 갤러리에서의 개인전은 참으로 보람 있는 전시였다. 링거줄을 달고 작품을 감상하는 환자들의 진지한 모습, 너무 은혜로웠다는 많은 감상 메모들, 나의 작품전은 그처럼 아픔 속에 있는 이들에게 위로와 희망을 심기 위한 것이었다.

2017년 Gallery is 모시 조형을 통한 작품전도 큰 성황을 이루었고 관객들에게 작품설명 겸 전도한 수가 약 1천 명이나 되었다. 한꺼번에 열 명 내외에게 스피치했기에 가능한 것이었다.

2019년 '휴거'를 주제로 한 성화 대작전도 매우 보람 있고 의미 있는 전시였다. 그것은 우리나라 미술문화의 중심지인 인사동에서 주님의 재림이 임박했음을 알리는 하나님의 나팔 소리 같은 것이었다. 출석교회의 담임목사를 비롯한 여러 명의 전도팀원들이 인사동 일대에서 별도 제작한 전단을 행인들에게 나누어주며 전도했다.

나는 최근 꽃을 열심히 그리고 있다. 아름다움의 상징인 꽃, 보고 만질 수 있는 하나님의 형상으로 오셔서 복음을 전하시다 박해받다가 돌

아가셨고 사흘 만에 부활하셔서 우리 안에 성령으로 피어나신 예수님, 그분은 꽃 중의 꽃이시다. 아울러 그리스도를 닮고자 애쓰는 우리는 결국 흰옷을 입고 꽃을 향해 걸어가는, 그러다가 자신도 꽃으로 승화 되려는 자들이다. 그런 의미들이 나의 꽃 속에 함의되어 있다.

기독 미술은 '그리스도 미술이고 십자가와 부활의 메시지가 녹아있는 미술'이다. 그것이 하나님의 뜻에 합당한 것으로 받아들여진다면 당연 히 성령의 운행하심이 있고 성령께서 일하실 때 기독 미술은 엄청난 반 향을 불러일으킨다.

그러므로 나는 최선을 다해 작품을 하면서 동시에 내가 늘 주님께 합 당한 자로 거룩히 설 수 있도록 끊임없이 나를 치는 노력을 지속해야 한 다. '내가 죽고 그리스도만 사시는' 믿음과 소명의 고백이 일상에서 구현 될 때 '감동미술'은 이어질 것이다. 겸손히 엎디어 우리 주님을 앙망하는 나에게 열흘 간의 간격으로 두 차례 주신 말씀은 큰 힘이 되었고 지표가 되었다.

"열매를 맺는 가지는 더 열매를 맺게 하려 하여 그것을 깨끗하게 하시느니라. (요 15:1 개정)"

"저는 주님의 종이오니 제게 말씀하신 대로 이루어지기를 바랍니다. (눅 1:38 공동)"

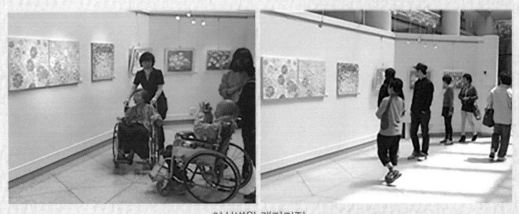

아산병원 갤러리전

차
례

서문

01 한지 성형 ································· 10

02 유화 ····································· 64

03 컴퓨터 그래픽 ······················· 110

04 모시 조형 ···························· 138

05 한지요철 조형 & 패널, 수묵 ···················· 160

01

한지 성형

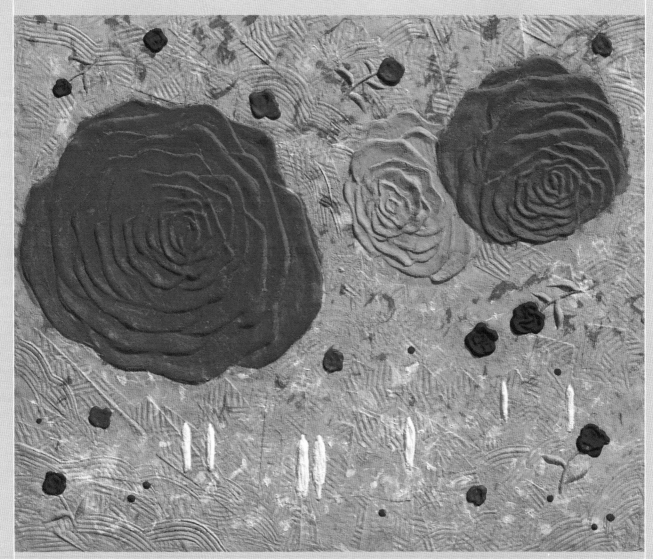

축복 속의 순례자 1 91X72cm

한지의 원료인 닥 펄프 작업

작품의 아이디어가 떠오르고 '이젠 펄프성형으로 가야겠다'라는 결심이 섰다.

아이디어를 수행할 만한 아무런 지식이 없었다. 나는 우선 용인 한국민속박물관에 가서 한지 기능장이 종이를 떠내는 모습을 자세히 관찰했다. 내가 이러이러한 계획으로 작품을 하려 한다니 박 장인은 이런저런 설명을 해 주면서 펄프 물을 떠 내는 대나무 발 하나와 나무뿌리로 된 천연 풀을 조금 주었다. 집으로 돌아와 펄프 물을 만들고 그 발을 이용하여 종이를 뜨니 웬만큼 되었다.

그렇게 시작된 한지성형작업은 여러 난관에 봉착했다. 실패를 거듭하면서 지혜의 하나님께 아이디어 주시기를 간구했다. 일 년쯤 씨름하니 기술적인 문제들이 웬만큼 해결되었고, 이 년이 지나니 고부조 인물성형까지 디테일하게 작업할 수 있었다. 목표와 분명한 목적의식을 가지고 전심으로 노력하니 무에서 유를 만들어내도록 주께서 인도해 주신 것이다. 도움을 준 사람은 박 장인뿐, 모든 지혜는 주님으로부터 왔다.

한지는 빛을 모두 흡수하여 포근한 느낌을 준다. 우리 민족의 정서가 서려 있는 한지는 일견 투박하면서도 매우 센스티브하다. 따라서 보풀보풀한 질감이 살아있도록 하는 것이 중요하다. 또한 자신만의 분위기를 위하여 다양한 기법이 필요하다. 각고의 노력 끝에 태어난 나의 작품에 공감한 달력업체들이 생겼고 매년 한지성형 작품으로 캘린더가 만들어졌다. 그 결과 나의 작품들은 수많은 곳에서 일 년 내내 복음의 향기를 풍길 수 있었다.

축복 속의 순례자 91X72cm

그 안에 꽃 되어 1 80X60cm

'내 안에 너 있다.'

오래 전 주말연속극에서 주인공이 사랑해서는 안 되는 여인 앞에서 가슴을 치며 한 말이다. 그 말은 많은 이들에게 공감을 불러일으켰고 한동안 회자하였다.

그처럼 위의 작품은 큰 장미 한 송이 안에 작은 꽃 몇 송이가 오브제로 배치되었다. 자연스레 "주 안에 나 있다."라는 고백이 담긴 것이다. 고난을 목전에 두고 예수님께서 성부 하나님께 드린 같은 고백이 있다.

"아버지께서 내 안에, 내가 아버지 안에 있습니다."

그 안에 꽃 되어 2 80X60cm

　　그런데 예수님은 제자들도 그처럼 성부와 성자 안에서 하나 되게 해달라고 청원하셨다. 그 기도에서 사랑의 일치는 다섯 차례나 언급된다.

　　요한복음 15장에서는 그러한 주 안에서의 일치를 더욱 명백히 밝히고 있다. "나는 포도나무요 너희는 가지라. <u>그가 내 안에, 내가 그 안에</u> 거하면 사람이 많은 열매를 맺는다. 5절"

복된 정원 100X80cm

미술 선교 에피소드
LA 복음방송국 선교전을 치르면서

2004년 LA에 사는 동서 목사의 주선으로 미주 복음방송국 아트홀에서 한 달간의 일정으로 선교전을 펼치게 되었다. 전시 홍보를 위해 간증프로그램 '새롭게 하소서'에 출연키로 했다. 헌데 기침 감기에 걸려 출연 전날 밤 밤새도록 기침을 했다. 그러나 아침에 일어나니 기침이 멎었고 방송을 할 수 있을 것 같아 약속 시각에 방송국으로 갔다. 할렐루야!

화가 간증 외 기도 응답의 경험, 전도 경험 등 간증이 많아 40분짜리 프로그램을 회차를 바꿔 연속 3회를 했다. 그처럼 간증방송을 통해 하나님의 은혜를 이민 온 교우들과 나눌 수 있음이 너무나 감사했다.

오랫동안 은혜를 사모하여 오산리 금식기도원을 수시로 올라다니며 생긴 은혜의 경험들, 이후 버스와 전철에서 복음을 외치도록 전도 미션을 주셔서 삼 년간 전도했던 일, 교우들과 함께 병원 전도했던 것들 등…

방송공지도 계속되었고 '미술 속 영 분별' '특별인터뷰' 등 많은 방송을 했다. 간증에 은혜받았다는 이들은 많았으나 어려운 이민살이에 전시를 보러오는 교포들은 그리 많지 않았다.

그 전시가 끝난 후에는 한국교포가 운영하는 '모던아트 갤러리' 전시로 이어졌다. 그곳에서의 전시는 미국 전역을 커버하는 기독교방송국 간증프로그램을 통해 많이 홍보되었다.

LA 미술선교전은 전시뿐 아니라 '간증을 통한 교포들의 심령 어루만지기'란 생각마저 들 정도로 방송이 풍성했다. 이를 회상하며 다시금 하나님께 감사를 드린다.

복된 정원 80X60cm

미술 선교 스토리
– 첫 개인전, Tomas Ostlund와의 만남

미술 선교에 뜻을 정한 후 늘 그림을 통해 하나님께 영광 돌릴 수 있기를 간구하는 중에 첫 개인전 계획을 세웠다. 인사동 조형갤러리를 계약했는데 불과 5개월을 남겨놓은 시점에서 IMF 사태를 맞아 한국경제가 급격히 추락하는 사태를 맞았다.

불안한 마음이 앞섰다. 한 때 전시연기를 고려했으나 모든 것 하나님께 의탁하고 계획대로 밀기로 결심했다. 개인전이 시작되었고 나는 은혜가 충만하도록 성령의 운행하심을 시간 시간 간구했다.

기독 미술계에 대모 역할을 하는 수채화가 유 선배님이 언론기사 쪽에서 많은 도움을 주었고 TV 방송국은 갤러리 이 관장이 도움을 주었다. 그때까지만 해도 미술계의 경기가 남아있는 상태여서 일면식이 없는 이들이 작품을 많이 구매했고 지인들도 여럿 호응해 주었다.

어느 날 오후 한 영국인 남성이 전시를 보고 갔는데 조금 후 다시 들어왔다. 그는 100호 작품가격을 물어보면서 큰 관심을 보였다. 그가 다시 전시장을 나간 후 이번엔 부인과 함께 들어왔고 작품 매입이 결정되었다. 우리는 작품가격을 정한 후 그날 저녁 강남 리츠칼튼 호텔에서 만나 계약하기로 했다. 대박! 이런 일은 당시 미술계에서 아주 드문 일이었다.

그가 구입한 작품은 흰옷 입은 여섯 명이 원을 이루어 함께 기도하는 내용이었다. 오스런드의 마음을 성령께서 강하게 움직인 것이 틀림없었다. 나중 명함을 보니 다국적회사 JP MORGAN의 영국 부사장이었다. 그는 IMF 구제금융 직후 우리나라 경제상황을 살피러 온 것이었다.

그는 어렵사리 작품을 공수해서 영국으로 가져갔고 얼마 후 편지를 보내왔다.

"아침이면 당신의 작품이 템스강에 반사된 빛으로 더욱 거룩하고 은혜롭게 보입니다."

나는 그런 특별한 경험을 통해 나를 향하신 하나님의 비전에 헌신해야겠다는 결심을 더욱 굳힐 수 있었다.

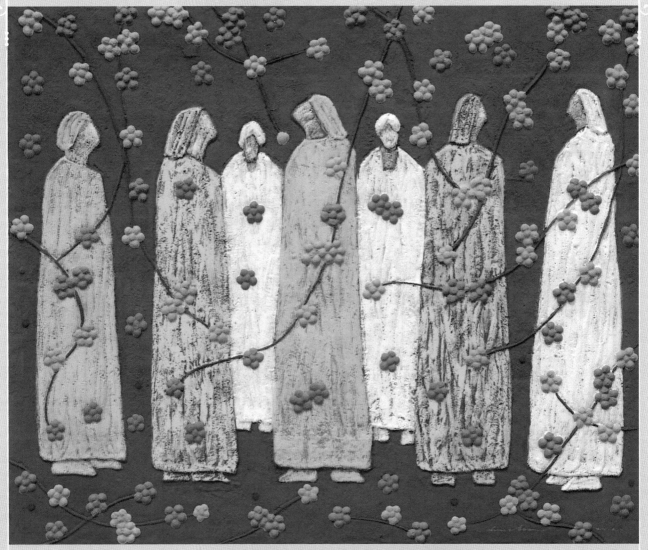

거룩한 앙망 73X62cm

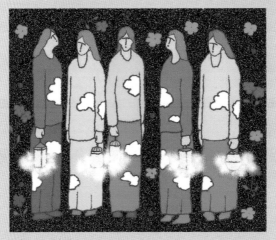

등불 든 처녀 40X32cm

서두르소서 & 마라나타

아가서(Song of song)는 솔로몬왕과 시골 처녀 술람미와의 사랑을 다룬 짧은 시가서이다. 육체적으로 매우 진한 표현들이 서슴없이 나오는데 사실은 그리스도와 성도 간의 사랑을 빗댄 것으로 영적인 이해가 필요하다.

애초에 '예수 그리스도와 친교를 어찌하면 보다 밀접히 할 수 있을까?'를 위해 묵상하다 묵상집 '나 사랑에 빠졌어요'를 출간(한국학술정보출판사)하기에 이르렀다. 글을 쓰면서 그리스도께서 상상 이상으로 나를 사랑하신다는 것을 깊이 경험할 수 있었다. 성령께서 많은 감동과 확신을 주셨던 것이다.

왼편 큰 작품은 술람미들이 오롯한 마음으로 고요히 임의 오심을 기다리는 모습을 단순화하여 작업한 것이다. 아래는 '등불 든 다섯 처녀'로 기름 준비하지 못한 다섯 처녀와 대비되는 사람들이다. 처녀들 옷에 구름이 그려져 있는데 하늘나라가 이미 그들에게 임했다는 의미를 가지고 있다.

모든 그리스도인들은 술람미처럼 "서두르소서, 마라나타!"의 심정으로 주님을 기다려야 한다. 그것이 주께서 가르치신 기도문에서 "아버지의 나라가 오게 하시며"의 핵심정신이다. 그리스도를 통해서만 아버지의 나라가 이 땅에 완성되기 때문이다.

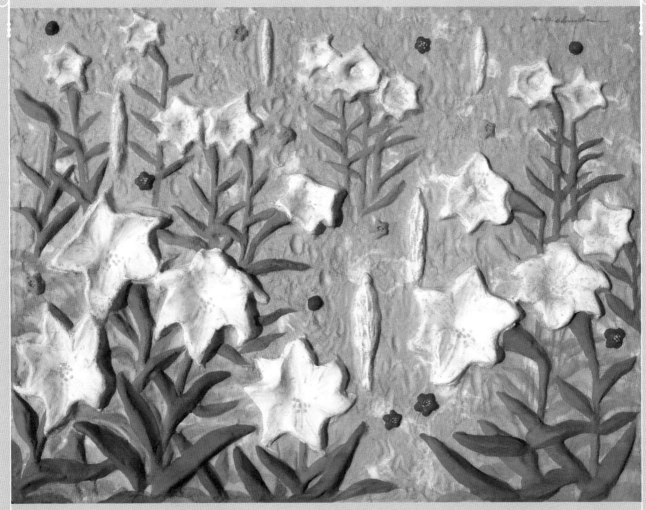

순결-그 나라를 향하여 53X45cm

부분

순결한 꽃, 깨끗한 가지

　백합화가 피어있는 정원, 꽃 사이로 흰옷 입은 사람들이 고요히 발걸음을 옮기고 있다. '나의 순례자'들은 그리스도의 보혈 은총을 입고 더없이 거룩하고 의로우며 참된 행복으로 가득한 하늘나라로의 여행을 하는 중이다.

　요즈음 5일간의 집중기도를 드리면서 나흘째 되는 날 주의 말씀이 임했다. **"열매를 맺는 가지는 더 열매를 맺게 하려 하여 그것을 깨끗게 하시느니라. (요 15:1)"**

　최근 기력이 떨어지고 활기를 잃어가는 것 같아 '이래서야 되겠나!' 하는 염려가 들었고 이를 주의 은혜로 극복해야겠다 생각했다. 그래서 '새 힘을 주옵소서. 주의 도구로 쓰셨으니 지혜와 명철을 더하여 주옵소서.' 집중적으로 간구했었다. 주신 그 말씀은 **"누구든지 자기를 깨끗게 하면 귀히 쓰는 그릇이 되어 거룩하고 주인의 쓰심에 합당하며 모든 선한 일에 준비함이 되리라. (딤후 2:21)"**라는 말씀과 맥락을 같이 한다.

　스스로 깨끗게 하려는 것은 한계가 있다. 주의 말씀과 보혈 은총으로 온전해질 수 있다. 관련하여 "너희는 내가 일러준 말로 이미 깨끗하여 졌느니라."라는 말씀과 "예수의 피가 우리를 모든 죄에서 깨끗하게 하실 것이라. (요일 1:7)"라는 말씀이 있다.
　성령의 뜨거운 감동과 확신이 함께한 말씀이니 주의 말씀대로 이루어진 것을 믿는다.

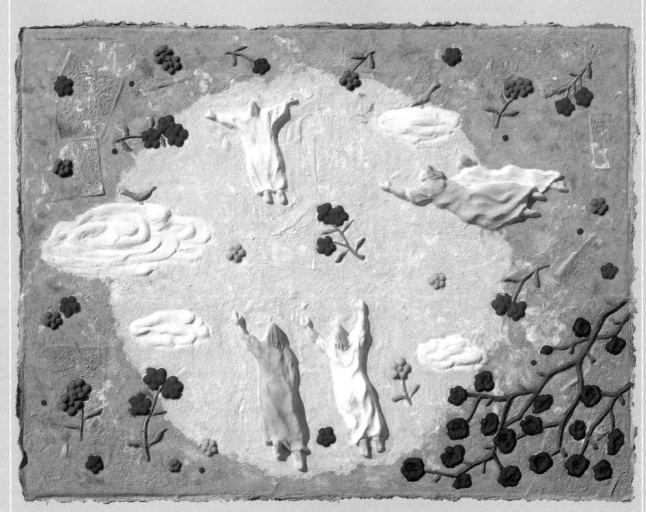

순간 이동 73X60cm

순간 이동

이사야가 놀라운 장면을 환상으로 보았다.
그리고 소리쳤다.

"저 구름 같이 비둘기들이 보금자리로 날아가는 것 같이 날아가는 자들이 누구냐?"

흰옷을 입은 수천수만의 하늘나라 성도들이 일제히 한 방향으로 날아가는 것을 이사야가 보니 구름처럼 보였을 것이다. 자세히 보니 개체가 뚜렷해서 마치 흰 비둘기들이 보금자리로 날아가는 것처럼 보였을 것이다. 공간이동이 자유로운 장차의 성도들을 비전으로 본 것이다. 그런 장면들은 예수님의 승천, 변화산의 엘리야 모세. 부활 후 엠마오의 제자들과의 만남 등에서 나타난다. 머지않아 그것은 실제가 될 것이다.

나는 어느 해 연초 전 교인들이 모이는 성경통독시간에 이 말씀을 발견하고 매우 기뻐했다. 나의 작품에 가장 직접적인 근거가 되는 말씀이기 때문이었다. 우리가 하늘을 자유롭게 날아다닌다는 것은 실로 엄청난 비전이다.

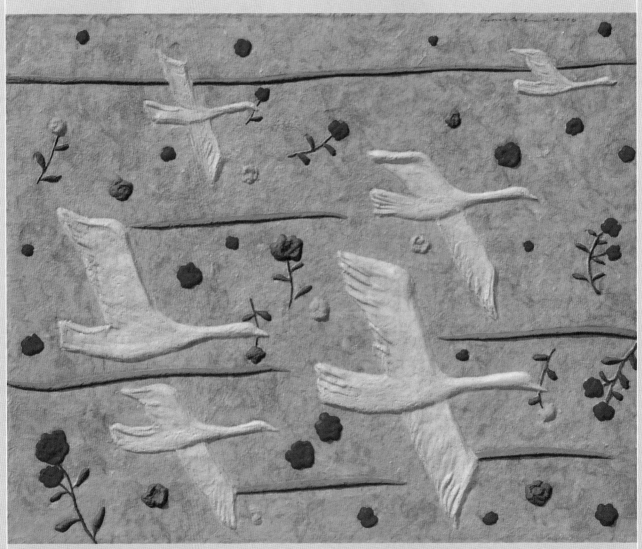

자유- 그 나라를 향하여 (100X80cm)

*새는 자유, 꽃은 축복, 빨간 점은 보혈 은총, 파란 선은 하늘나라의 지향으로 상징했다. 상징은 시처럼 보다 의미를 함축 확대 할 수 있어 즐겨 사용한다.

미켈란젤로의 '아담 창조' 유감

이탈리아 태생의 미켈란젤로(1475~1564)는 당대의 거장으로 명성을 날렸다. 그는 조각가이면서 회화에도 탁월한 대작들을 많이 남겼는데 '천지창조, 최후의 심판'은 그의 대표작이다. '아담 창조'는 아홉 개로 구성된 천지창조의 일부로 하나님이 아담을 창조하시는 장면을 담았다.

문제가 되는 것은 그가 전능하시고 사람이 가까이 갈 수 없는 빛 가운데 계시며, 한없이 영광스러운 하나님을 사람의 모습으로, 그것도 백발이 성성한 노인으로 묘사하여 십계명 중 제2계명을 정면으로 위배했다는 점이다.

"너를 위하여 새긴 우상을 만들지 말고 또 위로 하늘에 있는 것이나 아래로 땅에 있는 것이나 땅 아래 물 속에 있는 것의 어떤 형상도 만들지 말라. (출 20:4)"

모세가 시내산으로 하나님을 뵈러 올라간 사십일 동안 백성들이 금송아지를 하나님으로 숭배한 사건이 있었다. 그들은 그 송아지를 다른 이가 아닌 하나님의 형상으로 여기고 숭배했다. 그렇지만 하나님께서 크게 진노하셔서 수많은 사람들이 죽는 재앙을 내리셨다.

미켈란젤로가 비록 하나님을 위한다는 의도로 그 그림을 그렸다 해도 이는 계명을 어긴 큰 범죄이다. 그로 인해 하나님께서 영광 받으실 리 만무하다. 위대하신 하나님을 한낱 사람의 모습으로 표현한 것은 엄청난 비하이기 때문이다.

그 그림에서 하나님을 공중에 떠받드는 천사들이 여럿 있는데 이는 그들의 도움이 있어야 체공할 수 있다는, 제한적인 능력을 갖춘 분으로 읽힐 수 있다. 하나님을 위한 것이 아니라 "너를 위하여" 만든 우상일 뿐이다. 미켈란젤로의 명성 때문에 '그의 작품들은 모두 훌륭하다' 평가되는 것, 이제는 바로잡혀져야 한다.

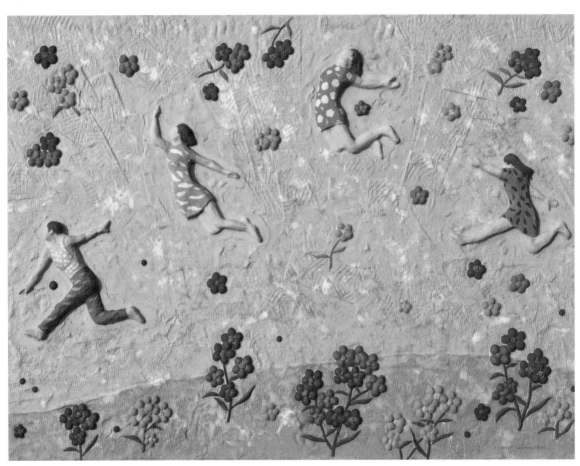

도약 118X80cm

도약,
높이뛰기 선수보다 더
높이 튀어 오르는 사람들.

축복처럼 꽃비가 내리고
…

그 도약은 마침내
예수님과의 만남에서 완벽히
실현될 것이다.

그렇지 않다면
**"주님을 만나기 위하여
공중으로 올라가
구름 속에서 주님을 만나게 될 것"**이라 말씀
하셨겠는가?

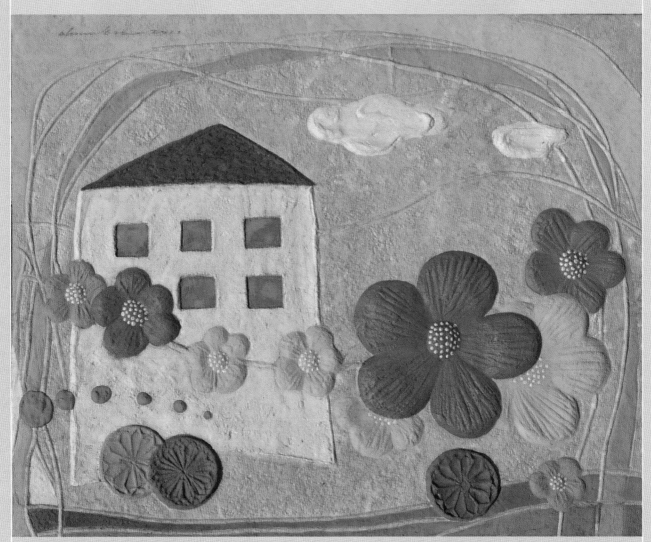

꿈이 있는 풍경 53X45cm

우상 미술 앞에서 격분했던 바울

"무리가 바울이 한 일을 보고 루가오니아 방언으로 소리 질러 이르되 <u>신들이 사람의</u> <u>형상으로 우리 가운데 내려오셨다</u> 하여 바나바는 제우스라 하고 바울은 그중에 말하는 자이므로 헤르메스라 하더라. …바나바와 바울이 듣고 옷을 찢고 무리 가운데 뛰어들 어가서 소리 질러 이르되(행 14:11~14)"

우상 형상에 익숙해 있던 자들은 바울 사도가 앉은뱅이를 일으키는 기적을 보이자 신들이 사람의 형상으로 내려온 것이라 오해했다.

또한 바울이 아테네에 당도했을 때 매우 특별한 상황이 펼쳐졌다.

"바울이 아테네(아덴)에서 그들(실라와 디모데)을 기다리다가 그 성에 <u>우상이 가득</u> <u>한 것을 보고 마음에 격분하여</u>(17:16)"

바울이 거기서 만난 우상은 소아시아에서보다 규모가 크고 다양하며 사실적으로 정 교하게 다듬어져 있었다. 그것들 대부분은 나신이어서 욕정을 자극하는 물건들이었고 그리스도를 푯대로 거룩한 삶을 추구했던 바울에겐 엄청난 충격이었을 것이다. 그렇다 면 바울을 신격화하려 했던 '우상과 현실의 혼동'은 어떻게 하여 가능했을까?

당시에 만들어진 우상은 매우 디테일했다. 지금도 루브르박물관에는 기원전 3, 4백 년 전에 만들어진 헤라클레스상을 비롯한 여러 우상들이 서 있는데 완성도가 혀를 내 두를 정도이다. 헬라인들은 공상가들이 꾸며낸 신화 속 인물들을 생활 속에서 보다 가 까이 느낄 수 있도록 사실적으로 만들어 숭배했다.

기원전 4, 5세기에 어떻게 이처럼 고도의 조각 미술이 만들어질 수 있었을까? 이는 국가적으로 예술가들을 교육, 재정, 시스템에서 제한 없이 지원함으로써 생겨난 현상 이다. BC 150년경에 만들어진 라오콘 상은 그 구성과 표현력에 있어서 현대의 유명하 다는 조각가들과 견주어도 전혀 손색이 없다.

그런데 그런 미술이 후대 예술인들에게 심대한 영향을 끼쳤고 그중 미켈란젤로는 나 신의 조각상, 누드화 대작들을 많이 제작했다. 이는 다시 이후의 미술인들에게 영향을 증폭시켰다. 오늘의 음란한 미술의 뿌리를 캐들어가면 고대 그리스미술과 만나게 되어 있다. 오늘의 성도들은 그런 미술품 앞에서 "멋지다!"를 연발하지 않고 바울처럼 격분 할 수 있어야 한다.

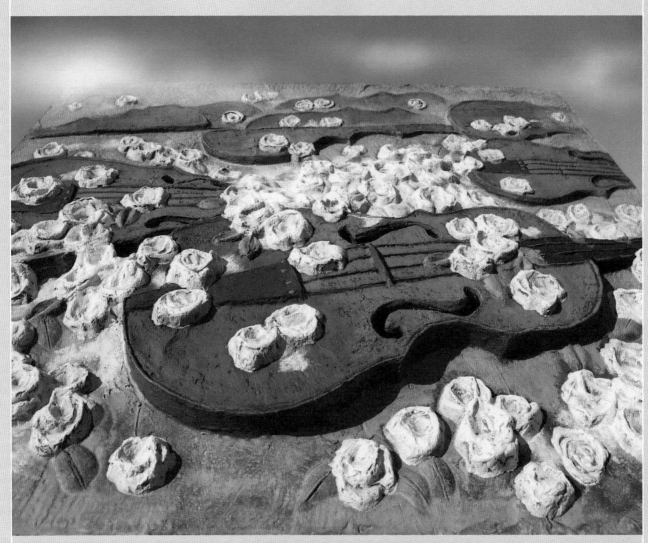

찬양이 있는 풍경 91X72cm 닥 펄프성형 & 그래픽합성

우간다를 다녀오며

만 하루가 걸리는 멀고 먼 길이었다. 엔테베 공항에서 수도인 캄팔라 숙소까지 약 사십여 분을 달리며 창밖을 보니 매우 아름다운 경치가 이어졌다. 우리는 All Nation Theological Colleges 내에 있는 갤러리에 25점의 작품을 전시하고 한 여선교사님이 운영하는 Evenezer 중고등학교에서 미술 실기대회를 했다. 이후 떠나기 전 캄팔라 한인교회 예배당으로 작품을 옮겨 주일예배 참석자들에게 작품을 보여주었다.

모든 스케줄이 은혜로 이어졌는데 특히 기타 하나에 의지하여 신학생들이 한 시간 이상 열정적으로 드리는 찬양이 참 은혜로웠고, 그들에게 작품 설명할 수 있다는 것도 참 감사했다.

그렇게 아름다운 자연과 쾌적한 환경을 누렸으면서도 지독하게 가난한 나라, 국민의 50%가 에이즈에 감염되어 있으며 출산의 경험이 있어야 좋은 신붓감으로 통하는 나라, 토테미즘이 만연하여 병이 나면 먼저 주술사를 찾아가는 나라,

그런 곳에서 현지인을 목회자로 양성하여 그 나라뿐 아니라 주변국에 지도자로 파송하여 많은 열매를 맺는 '교육 선교'는 대박이었다. 한국선교사들은 20만 평의 부지를 매입한 후 학교를 세워 다른 어떤 나라 선교사들보다 훌륭하게 사역을 하고 있었다. 캄팔라 시내에 있는 RTC 신학교도 둘러보았다. 역시 한국선교사들이 세운 학교로 잘 운영이 되고 있었다. 가까운 나라라면 우리 미술인들 중에 그곳에 가서 한 학기 1~2개월씩 단기 미술 교육 선교를 할 수 있을 텐데 하는 아쉬움이 들었다. 우리는 학교 뒤뜰에 심은 지 3년 밖에 안 된 나무가 20 미터나 자란 것을 보고 참 비옥한 환경을 가진 나라임을 실감할 수 있었다.

돌아오는 길, 풍토병이 일행들을 엄습했다. 나는 우간다 공항을 떠나기 전부터 고열로, 다른 작가들은 귀국하여 입원치료로, 우리를 안내했던 선교사는 들것에 실려 캄팔라공항에서 작별인사를 했다. 은혜를 끼친다는 것이 이처럼 어려운 것이었다.

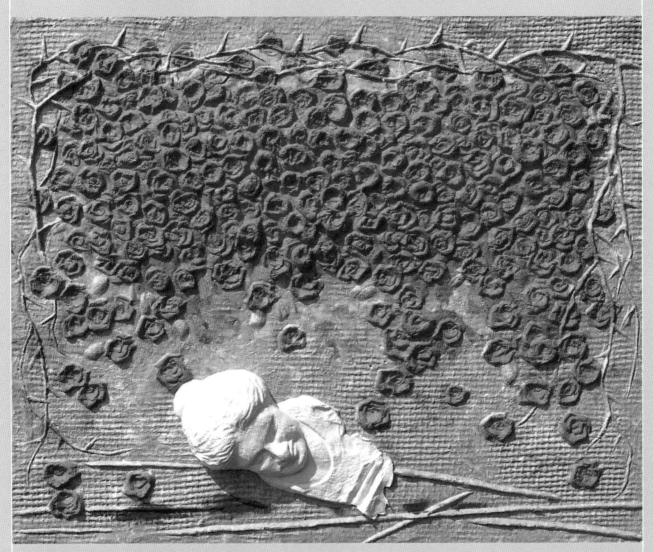

새로운 탄생–주의 고난으로 인하여 100X80cm

*여인에겐 생명이 없어보인다. 그러나 그리스도의 고난을 상징하는 가시가 둘러있고 보혈의 흔적이 있은 것으로 보아, 축복의
의미인 무수한 장미 더미로 보아 그녀는 생명의 소망이 있다. 절망이 아니라 새로운 탄생의 소망을 담아내었다.

코로나 팬데믹과 미술사역자의 길

전염병의 창궐을 내다보신 주님은 **"민족이 민족을, 나라와 나라가 대적하여 일어나겠고 곳곳에 큰 지진과 기근과 전염병이 있고 또 무서운 일과 하늘로부터 큰 징조들이 있으리라. (눅 21:10, 11)"** 말씀하셨다.

코로나 재앙이 하나님의 징벌로 인한 것인가에 교회 내에서조차 이견이 있다. 그러나 많은 분별 있는 이들이 말세의 한 징조로 보고 있다. 우리나라보다 특히 미국의 David Jeremier, Paul Washer, Jone Piper 등이 하나님은 세계 모든 것을 통치하시는 분이고 그분의 허락 없이 이런 재앙이 일어날 수 없다 단언한다. 아울러 그분은 항상 의로우시다는 믿음을 가지고 오늘의 이 엄중한 상황을 보아야 한다 강조한다.

나는 특별히 휴거와 주님의 재림에 많은 관심을 가지고 관련 말씀을 지속해서 묵상하는 중에 주께서 주신 많은 깨달음을 갖고 있다. 그것이 휴거와 재림의 다양한 작품으로 연결되었고 요한계시록 묵상집을 출간하는 재료가 되었다.

하나님께서 헌신의 열정을 가진 기독 미술사역자들에게 말씀을 바르게 이해하도록 인도하심은 당연하다. 동료사역자들이 말씀에 매우 민감하고 순전한 마음으로 헌신하는 것을 보면서 그들 안에 주의 성령께서 일하신다는 증거를 종종 본다.

엄청난 감동과 확신 중에 '**내게 말씀하시는 하나님**'을 경험하는 것이 빈번하게 (Frequency) 일어나지 않는다면 아무도 잘 사역할 수 없다. 하나님은 나의 사역을 사십 년간 선히 인도하셨다. 담대하게, 아무 거리낌 없이 인사동 한복판에서 '휴거'전을 가졌고 지속해서 미술선교전을 펼칠 수 있었던 것은 오로지 하나님의 인도하심이었다.

또한 겁 없이 공산국가인 중국, 베트남에 가서 복음을 전할 수 있었고 저 멀리 아프리카 우간다까지 가서 미술 전시, 미술 실기대회 개최, 미술특강, 특송 등을 했는데 고난도 많았다. 그러나 그런 고난은 훈장처럼 영광스러운 것이었다.

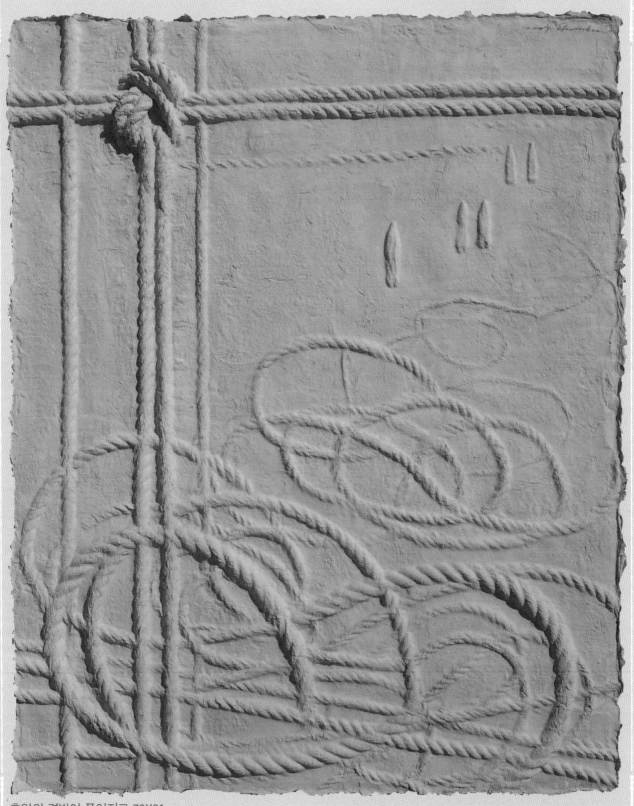

흉악의 결박이 풀어지고 72X91cm

모든 것이 합력하여 선을
이루게 하시는 분

예수께서 오시기 전, 이 땅의 모든 인류는 풀 수 없는 죄와 죽음의 결박상태에 있었다. 이스라엘에 율법이 있었고 예배가 있었지만 죄는 여전했고 제사는 형식에 그치고 말았다. 그래서 구약의 마지막 책인 말라기서에 하나님은 **"너희 절기의 희생의 똥을 너희 얼굴에 바를 것이라. 너희가 그것과 함께 제하여 버림을 당하리라."**라는 말씀을 내리셨다.

이제는 **"감사로 제사를 드릴 때"**요, 그리스도의 이름을 의지하여 신령과 진정으로 (영적으로 참되게:공동번역) 예배를 드려야 하는 때가 가까웠던 것이다.

왼쪽의 작품은 그리스도께서 묶임을 당하심으로써 모든 흉악한 결박이 풀어졌고 거룩하게 된 순례자들이 하늘나라를 향하여 간다는 메시지를 담았다.

그 그리스도의 희생이 얼마나 대단하고 힘이 있던지 바울 사도는 로마인들에게 다음과 같이 편지했다. **"하나님을 사랑하는 자, 곧 그의 뜻대로 부르심을 입은 자들에게는 모든 것이 합력하여 선을 이루느니라. (롬 8:28)"**

Rick Werren 목사는 합력하여 선을 이루는 것을 디테일하게 설명하면서 '우리가 하나님을 기쁘게 하려는 의도로 비록 최선이 아닌 차선의 선택(Second chosen)을 하더라도 능력과 사랑의 하나님께서는 그마저 선한 결과가 되게 하신다.' 하였다.

그 말씀에 이어지는 바울의 확신에 찬 권면의 말씀을 한 구절 더 인용한다. **"자기 아들을 아끼지 아니하시고 우리 모든 사람을 위하여 내주신 이가 어찌 그 아들과 함께 모든 것을 우리에게 주시지 아니하겠느냐. (롬8:29)"**

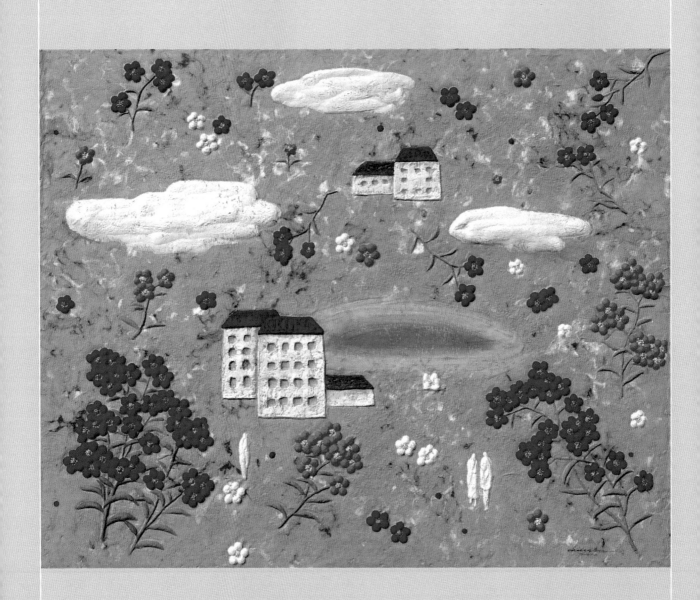

복된 정원

하늘도 좋다
그 안의 투명한 공기도 좋다
계절 따라 새 노래를 지어 부르는
복된 정원 안에
송가처럼 들리는 새소리도 좋다

누가 저리도 복되게 만들었을까
누가 이토록 복되게 가꾸었을까
누가 온천지를 노래 되게 했으며
누가 모든 것이 맑고 투명한 기도되게 했을까

나의 호흡과
발걸음과 음성과 재능들이
또 하나의 송가(Praise) 되어
임께 올려지기를
소원할 뿐이다

*작품 메모
마을에 두둥실 하늘이 들어와 있고 꽃들은 팔랑거리며 기쁘게
떨어져 내리고 있다. 그 속을 편안히 산책하고 있는 흰옷 입은
사람들, 그들 또한 정갈하고 복된 꽃으로 읽힐 수 있다.

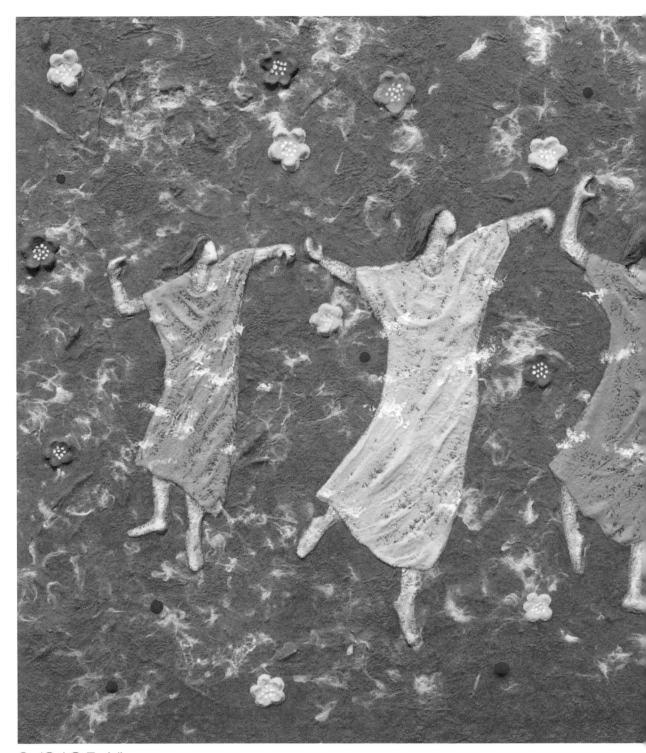

온 마음과 온 몸 다해 53X45cm

온 땅이여, 여호와께 즐거운 찬송가를 부를지어다.
기쁨으로 여호와를 섬기며 노래하면서
그의 앞에 나아갈지어다.
여호와가 우리 하나님이신 줄 너희는 알지어다.
그는 우리를 지으신 이요,
우리는 그의 것이니 그의 백성이요,
그의 기르시는 양이로다.
감사함으로 그의 문에 들어가며
찬송함으로 그의 궁정에 들어가서
그에게 감사하며 그의 이름을 송축할지어다.
여호와는 선하시니 그의 인자하심이 영원하고
그의 성실하심이 대대에 이르리로다. (시 100편)

온몸으로 찬양하는 세 여인들,
우리는 전능자를 찬양하기 위하여
그 안에서 숨 쉬고 움직이며 살아간다

찬양과 율동에 맞추어 꽃들이 떨어져 내리고
새털처럼 닥 펄프도 기쁘게 흩날리며
모든 것들이 그분께 영광을 돌린다
예수 그리스도의 보혈로 인하여

복된 정원 16 80X60cm

*작품 메모
야생화들이 지천으로 피어있는 꽃의 정원을 비켜서 한 무리의 순례자들이 발걸음을 옮기고 있다.
그들이야말로 얼마나 복된가.

끝까지 사랑하시는 분

요한은 그리스도께서 일대 거사를 앞두고 그 사랑이 지극하여 제자들을 한없이 사랑하시는 것을 보았다. Extend Love, End Love. 그 사랑이 그가 기록한 복음서에 반복적인 '무제한적 약속'에 잘 담겨 있다.

"너희가 내 이름으로 무엇을 구하든지 내가 시행하리니 이는 아버지로 하여금 아들로 말미암아 영광을 받으시게 하려 함이라. (14:13)"

"너희가 내 안에 거하고 내 말이 너희 안에 거하면 무엇이든지 원하는 대로 구하라. 그리하면 이루리라. (15:7)"

"너희 열매가 항상 있게 하여 내 이름으로 아버지께 무엇을 구하든지 다 받게 하려 함이라. (15:16)"

"내가 진실로 진실로 너희에게 이르노니 너희가 무엇이든지 아버지께 구하는 것을 내 이름으로 주시리라. (16:23)"

진실로 진실로 그 약속은 공허한 것일 수 없다. 주께서는 그 약속을 이루시기 위하여 이내 자신의 몸을 십자가에서 제물로 드리셨고 부활하셨다.

설마 무엇이든지 다 이루어질까? 그 전제가 예수님 안에 있어야 하고 그 말씀 안에 있어야 하는데… 그것 말고 은밀한 어떤 제한이 있지 않을까? 비그리스도인은 물론이고 그리스도인들마저 의구심을 갖는 이들이 많다. 나 역시 이 구절을 묵상하고 또 묵상하며 오래 씨름을 했으니까.

지나온 40여 년 구도의 여정을 돌아보면 주님의 약속들은 다 이루어졌다. 아니 내가 구하는 것보다 더 풍성히 이루어 주셨다. 헛된 욕망에 사로잡혀 헛되게 구한 것도 많았다. 하지만 주께서는 그마저도 아름다운 결실로 돌려놓으셨다.

하얀 정물 53X41

우리는 장차 어떻게 변화될까

　주름 기미 검버섯 죽은 깨 등은 온데간데없이 사라지고 상상할 수 있는 가장 아름다운 모습으로 변화될 것이다. 시간이 아무리 흘러도 늙지 않아서 언제나 최상의 활력과 젊음을 유지할 것이다. 내적으로는 거룩, 의로움, 사랑으로 충만하게 될 것이다. 죄가 생각나지도 않을뿐더러 죄 자체가 존재하지 않을 것이다.

　과거, 아담과 하와가 누렸던 에덴에서의 평화와 영광은 죄에 취약한, 구조적으로 불안전한 것이었다. 그러나 장차 영광스러운 형상으로 변화된 하늘나라에서는 그런 불안요소가 근본적으로 제거된 상태가 될 것이다. 죄를 소멸하신 예수께서 함께 사시기 때문이다.

　그러므로 우리는 이 땅에서 날마다 영광을 향해 나아가다가 마침내 하늘나라에 이르러 '그리스도의 완전성'에 참여케 된다. 이것이 바로 이 땅에서부터 바라보는 우리 모두의 푯대이고 사도 바울의 고백이었다.

　장차 그 나라에서 죄가 소멸한다는 것과 관련하여 계시록은 중요한 시사를 주고 있다. '사망'까지도 불바다에 던져버린다 기록하고 있다.

"사망과 음부도 불 못에 던져지니 이것은 둘째 사망, 곧 불 못이다. (계 20:14)"

　사망은 실체가 아닌 현상인데 이를 던져버린다는 것, 그것은 사망의 개념 자체가 소멸하는 것으로 이해된다. 다가올 신세계에서는 오로지 생명만 있을 것이므로 사망이 영구히 소멸한다는 것, 사망이라는 단어와 개념이 아무런 의미가 없음을 시사한다.

　장차 하늘나라의 성도들은 예수 그리스도의 보혈공로에 힘입어 완전한 의인이 되고 죄를 지을 수도 없으며, 죄가 생각나지도 않을 것이라는 가정과 상상, 성경에 근거한 이런 상상이야말로 매우 행복하지 않은가? 그런데 왜 교회가 이토록 아름다운 소망에 집중하지 않을까? 왜 이를 가르치지 않을까? 왜 그 풍부한 예언의 말씀들을 공부하지 않을까?

자아 성찰 80X60cm

자아의 집 정화하기

목욕하지 않으면 때가 끼기 마련이다. 몸에 붙은 때는 샤워로 그때그때 씻어낼 수 있다. 그러나 마음과 영혼에 낀 때는 물로 씻어낼 수가 없다.

예수께서 "너희는 내가 일러준 말로 깨끗하게 되었다. (요 15:2)" 말씀하셨다. 또한 예수님의 보혈공로를 의지하여 죄악을 회개할 때 그 마음과 영혼이 정결하게 된다 하였다. (요일 1:7)

순례자들이 집의 내부를 향하여 걸어 들어가는데 꽃이 주렁주렁 드리워져 있다. 죄악에 오염된 세상에 섞여 살다 보면 나도 모르게 그 인격이 오염된다. 그리스도 안에 산다지만 죄성이 남아있어 죄악을 온전히 떨쳐버릴 수 없기 때문이다.
"네가 열심을 내라, 회개하라. (계 319)"
한 번의 결심으로 안됨을 시사한다. 열심히 성찰하며 빗나간 것을 바로잡아야 함을 배우게 된다.

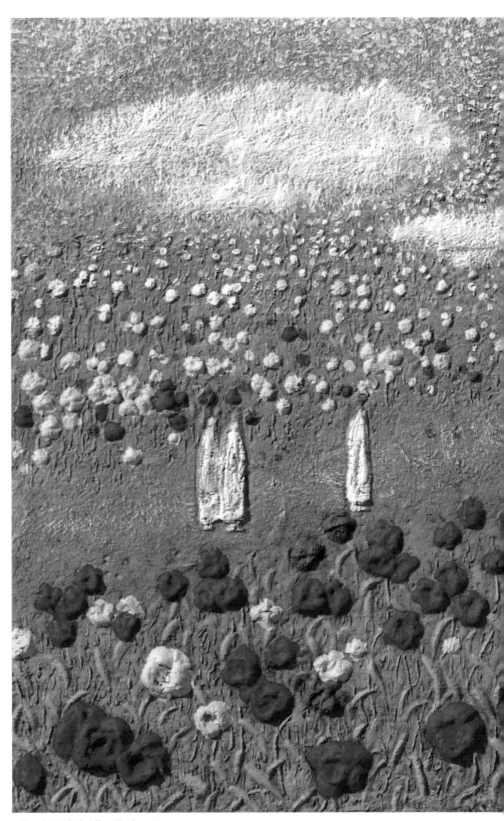

하늘이 들어와 있는 풍경 80X60cm

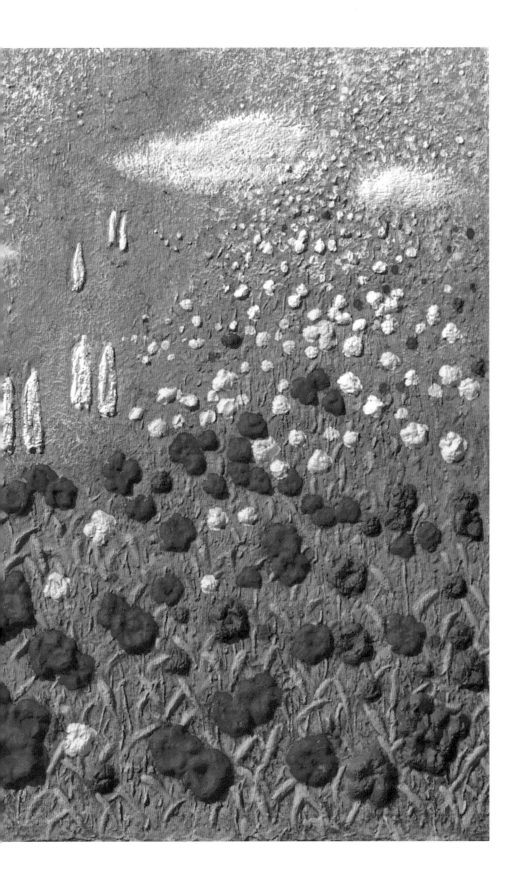

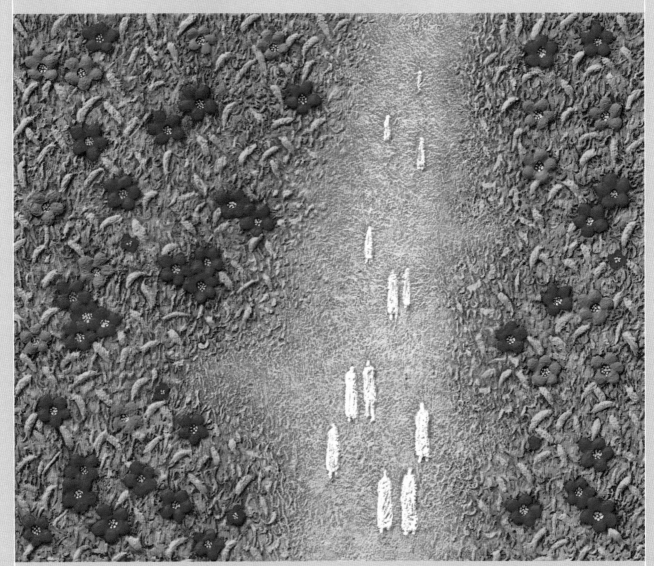

꽃이 되게 하소서 72X60cm

악의 세력을 이겨낸 베트남 선교전

해외 선교는 영적 전쟁을 치르는 것이다. 베트남 호찌민대학 미술관 선교전을 떠날 때부터 동료 간에 심각한 갈등이 일어났다. 불자 작가를 동참시키자는 한 멤버가 한사코 주장을 굽히지 않은 것이다. 겨우 수습을 하고 현지에 도착하여 현지 선교사의 도움으로 작품 디스플레이를 한 다음 날 내빈들을 초대하여 개막식을 갖게 되었다.

개막식 특별순서로 '만남'에 은밀하게 복음을 담아 노래하려는데 번화한 곳인지라 수많은 오토바이들의 굉음이 문제였다. 그런데 J 선교사가 성능 좋은 앰프를 가져와 볼륨을 한껏 올리니 소음을 넉넉히 커버할 수 있었다. 노래를 부른 후 현지여성에게 물어 보니 가슴을 감싸 안으며 '너무너무 좋았다'라는 것이다.

둘째 날 밤, 아주 불길한 꿈을 꾸었다. 비호감형의 베트남 중년 남자가 예배소의 장의자에 앉아 두 팔을 높이 들고 "찬양하라. 찬양하라." 노래하고 있었다. 깨고 나니 섬뜩한 느낌이 몰려왔다. '여기는 나의 영역이야, 감히 여기가 어디라고 왔어?'라는 시위로 분별 되었다.

이후 나는 선교일정 내내 기침 감기로 심하게 고생을 했다. 그러나 동료들이 도와주어서 모든 스케줄을 은혜롭게 소화할 수 있었다.

귀국하니 또 다른 문제가 기다리고 있었다. 비용마련을 위해 달력을 만들어 팔았는데 한 작가가 자기 허락 없이 작품자료를 사용했다며 노발대발, 시아버지가 현직 변호사라며 당장 저작권위반 청구소송을 하겠다 으름장을 놓았다. 사실은 메일로, 문자메시지로 알렸는데…

큰 두려움이 엄습했고 주님께 해결해 주시길 간절히 기도했다. 기도하고 나니 두려움이 눈 녹듯 사라져버렸다. 결국 그 회원은 유야무야, 행동으로 옮기지 않은 채 일단락되었다. 우리는 그녀의 지나친 대응을 그리스도의 사랑으로 다 씻어 덮었고, 미술 선교를 계속할 수 있었다. 할렐루야!

자아의 집 80X60cm

찬양—구세주 그리스도께
100X80cm

존재론적 성찰 91X72cm

미술 선교 에피소드
798 예술 특구 한중교류전

C국 미술 선교는 선교 효과는 탁월하지만 매우 조심해야만 하는 곳이었다. 법률적으로 선교가 금지되어있기 때문인데 그래서 비용을 많이 들이긴 하지만 욕심을 내어서는 안 된다. 작품에 복음을 담아내되 은밀하게 은유적으로 표현해야 한다. 그런 점에서 만국 공통언어인 미술은 이 시대의 매우 효과적인 선교 도구이다.

C국은 여러 차례 선교를 다녀왔는데 2012년 전시에서 새로운 전략으로 임했다. 둘째 날 아침 성령께서 지혜를 주시기를 '오늘은 시장으로 가 다과를 풍성히 준비해서 종일 갤러리에서 관객들에게 대접하도록 하라'라는 마음을 주셨다. 한국에 비해 물가가 매우 저렴했으므로 우리는 다과를 많이 준비해서 전시장으로 갔고 이날은 다른 스케줄 없이 오직 갤러리에서 손님을 맞으며 다과를 대접하고 작품을 설명하는 것에 전념했다.

작가 자신의 작품을 설명하다 보면(통역을 통해서) 자연스럽게 복음이 풀어져 나오게 하는 것이다. 우리는 전도를 하는 것이 아니라 작가로서 작품을 설명하는 것이다. 종일 그처럼 선교사역을 했고 우리 대원들은 모두 기쁨으로 가득했으며 그날 저녁 하나님께 많은 감사를 드렸다.

그때는 미술 선교에 관심이 많은 기업인 주 대표가 대동했는데 우리의 선교현장과 아울러 예술 특구를 돌아보곤 많은 감명을 받았다. 그는 다음 날 아침 기도회 때 자청해서 미술 선교를 위해 간절히 기도를 드리기까지 했다.

해외 선교는 그때그때 변화되는 상황에 임기응변을 잘 해야 한다. 여러 차례 선교를 다녀오면서 하나님께서 우리를 도구로 사용하심으로 예상치 못한 위기를 슬기롭게 대처했던 경우가 많았다.

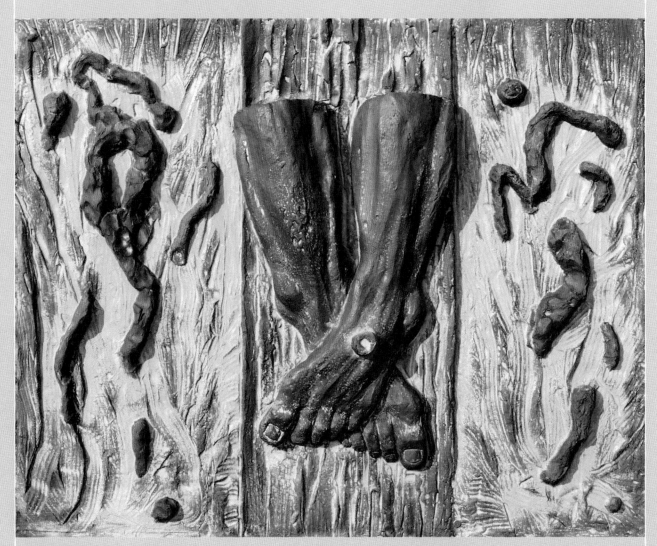

그리스도의 발 100X 80cm

현대미술의 영 분별
–장신대와 CCC 수련회에서

구약학 교수인 L 목사님이 어느 날 제안을 해왔다. "저희 학교에 오셔서 학생들에게 특강 한 번 해 주실 수 있나요? 기독 미술작가로 미술 선교현장에서 경험한 것을 전해 주시면 좋겠습니다."

나는 즉석에서 흔쾌히 승낙을 하고 약속된 날 강의실에 조금 일찍 도착했다. 모두 대학원생들이었는데 학생 수는 그리 많지 않았다. 나의 전문분야인 "현대미술 속에 나타난 사탄의 영 분별"이란 제목으로 사진 자료들을 중심으로 100분간 강의했다. 강의 후 열띤 질문들이 이어졌다.

나는 또 대학생선교회 CCC 여름 수련회 초청 강사로 두 차례 특강 했다. 기독 대학생들과 목회현장에서 일해야 하는 신학생들이 바르게 미술문화 현상을 이해하는 것은 매우 중요하다. 내가 미칠 수 있는 영향이 빙산의 일각이지만 나는 교회순회전, 해외 선교전 등 기회 닿는 대로 미술특강을 해왔다.

그림은 아름다워야 한다는 고정관념이 19세기 후반 인상파의 등장으로 해체된 이후 현대미술은 급격하게 각 작가들의 개성을 표출할 수 있는 장이 되었다. 예수님의 말씀대로 선한 사람은 선한 것을 내놓지만 악한 사람은 악한 성향을 그대로 작품에 담아내게 되었다. 악의 세력이 미술을 통해 악하고 거짓된 이미지와 메시지를 심을 수 있는 장이 마련된 것이다.

이런 영 분별은 성령의 이끄심과 공급해 주시는 지혜가 있어야만 한다. 드쿠닝은 동물의 내장을 헤집어놓은 듯한 형상을 만들어냈고 중국의 웨민쥰은 자신의 얼굴에 용의 꼬리를 달아 자신의 정체성을 드러냈다. 데미안 허스트는 해골에 다이아몬드를 붙여 미화시켰으나 그리스도가 없는 죽음은 멸망뿐임을 왜곡시킨 것에 불과하다. 뱀을 두른 여인을 많이 그렸던 우리나라 C 작가의 영적 주소가 어딘지는 분명하다. 그런데도 그의 작품은 사후에도 대접을 받는다.

나는 악의 세력에 맞서 공격적으로 미술 사역을 해왔다. 사탄의 훼방이 많았지만 그들보다 강하신 하나님께서는 나와 기독 미술사역자들을 통해 선한 일을 확장케 하셨다. 오늘 우리는 치열한 문화전쟁 중이다.

화심 40X32cm

미술 선교 에피소드
선교는 돈으로 되는 것이 아니다

우리 미술선교회(보안을 위해 실명 노출 절제)의 C국 선교상황을 둘러본 OO기업주 대표가 돌아와 본사 전시장에서 미술 선교기금 마련전을 개최하기로 합의 결정했다. 회원작가들도 모두 흔쾌히 작품을 내놓기로 하고 한 달 기간으로 전시를 열었다.

한 달이 다 되었으나 판매실적이 전혀 없어 대책을 협의코자 주 대표를 회사에서 만났다. 그는 장염으로 며칠째 고생 중이었고 안색이 매우 좋지 않았다. 그의 손을 잡고 치유를 위해 기도하는데 성령께서 큰 감동을 주셨다. 이어 전시를 위해서도 기도했다. 피차에 주님의 사랑을 진하게 경험했다.

기도 후 주 대표의 마음에 새로운 비전이 들어왔다. 전시를 한 달간 연장하고 자신이 적극적으로 노력해보겠다 하였다. 이후 주 대표는 어떤 기업 오너에게 작품전을 보여주었고 그 기업에서 모든 작품을 매입키로 결정되었다. 조성된 금액이 사천만 원, 부족분 일천만 원은 주 대표가 채우기로 하였다. 우리가 목표한 대로 기금조성이 이루어진 것이다.

우리는 798 예술 특구에 화랑을 개설할 계획이었는데 책임을 맡아 관리해줄 디렉터를 구하지 못해 시간만 흘러갔다. 그러는 사이 "애써 모은 돈을 꼭 거기에 써야 하는가" 하며 이견을 가진 회원들이 늘어났다. 나는 '하나님과의 약속이므로 반드시 갤러리 운영에 써야 한다' 했으나 동조자가 아무도 없었다. 그러는 사이 재정문제로 모이면 때마다 언쟁이 벌어졌고 갈등의 골이 깊어져 갔다. 그러다가 우상을 그려 회원전에 출품한 한 회원의 선명성 문제마저 불거져서 결국 선교회는 파국으로 흘렀다.

기금이 없었다면 파국을 봉합할 수 있었을 텐데 결국 돈 때문에 선교회는 해체되었고 나중에 복음 미술선교회로 재편성되었다. 돌아보면 하나님께서 그때그때 필요한 선교기금을 다 주셨는데도 공연한 욕심 때문에 어려움을 겪었다는 뼈저린 반성을 하게 되었다.

복된 정원 80X60cm

술람미의 노래

가시리다
석류 무화과 포도나무 동산으로
보사이다
포도나무가 무성한지 연한 포도가 나왔는지

아침 일찍
임과 함께 나아가
나 거기서 나의 사랑을 드리리이다

예쁜 것 하나 없는 날 찾아오셔서
만나주시고 사랑해 주시니
모든 것 임께 드리리이다

나의 동산은 임의 동산
임과 함께 가꾼 푸진 열매들
아름아름 임의 발 앞에 쌓아두리이다

마리아의 나드로
니고데모의 몰약으로
받으사이다 받으사이다

02

유화

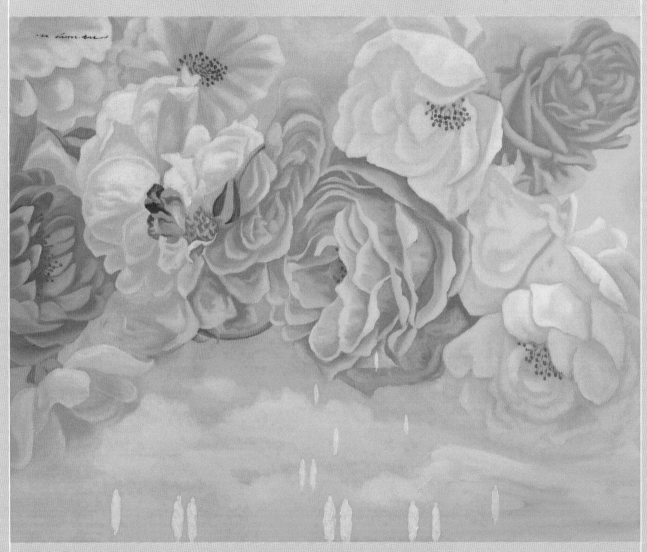

꽃과 순례자 1 116X91cm Oil on Canvas

*하나님께 대한 사랑을 승화시켜 나아가면 결국 꽃으로 집약할 수 있겠다.
성화의 아름다움을 가장 잘 축약할 수 있는 '꽃'으로 그리스도를 상정한다는 것은 합당하다.

꽃들의 말 걸기

나를 보세요
내 안에 숨어계시는 그리스도의 향기를 맡으세요

거룩해지도록 노력하셔야 해요
거룩해지지 않으면 아무도 그분을 볼 수 없다잖아요

나의 곱고 순결한 꽃잎 같은 마음을 가지세요
그분의 보혈로 자꾸 씻으세요

그리될 거에요
꼭 그리될 거에요

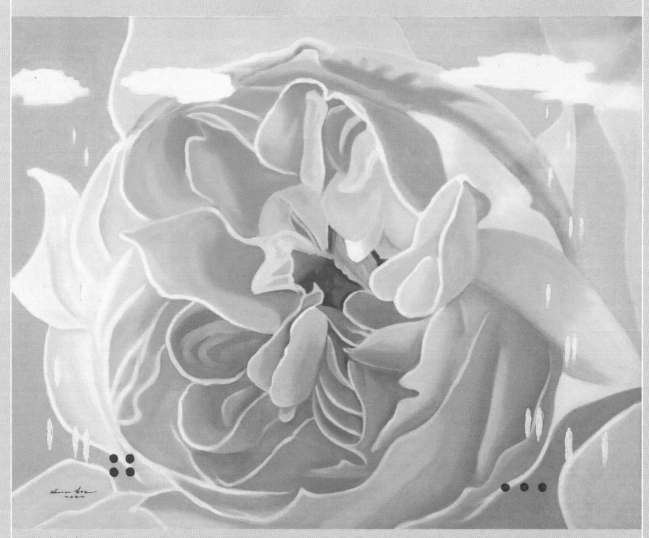

꽃과 순례자 2 16X91cm Oil on Canvas

*작품설명: 꽃 한 송이를 한껏 확대하여 50호에 앉혔다. 꽃의 심장, 꽃의 폐부까지 살펴서 한 송이의 의미를 극대화해보려는 것
이었다. 그 꽃이 빛을 발할 수 있도록, 그래서 순례자들이 보다 편안히 꽃의 의미를 담아내도록…
진정한 꽃의 아름다움으로 승화되려면 역시 그리스도의 보혈을 의지해야 하는 것, 위쪽으로 하늘나라를 상징하는 흰 구름 세 덩
이를 띄워 놓았다.

꽃 너머에서 미소하시는 분

주께서는 꽃들 속에서,
꽃 너머에서 조용히 미소하신다.

아름다움의 원천이신 그분은
모든 이들이 그분의 아름다움,
그분이 만드신 아름다움을 나누어 받도록 이끄신다.

그분은
사람들이 일상에 붙들려,
거기에 코를 박고 사는 것을 바라지 않으신다.

그분은
모든 이들이 당신의 아름다움을 사모하기를 바라신다.
순결과 거룩함으로 내부를 가꾸어
그분과 교제하기를 원하신다.

더 높은 곳을 향하기를 원하신다.

Passion of Flower 88X67cm

*작품설명: 묘사에 그치지 않고 회화적인 맛이 나도록 모두 그린 후 일부를 지웠고 다음 순례자를 그려 마무리하였다. 빨간 장미,
Monotone이기에 별도의 보혈점이 필요치 않은 것은 그 색 자체가 피보다 진한 그리스도의 십자가 사랑을 의미하기 때문이다.

꽃을 그리는 이유

내가 꽃을 그리는 것은
그분의 바람을 채워드리는 것이고,
받은 달란트를 보다 가치 있게
사용하는 것이라 믿기 때문이다.

나는 숨겨진 아름다움을 캐내어
보석처럼 다듬어야 한다.
그 아름다움이
그윽한 빛을 발하게 해야 한다.

나의 그림으로 인해
많은 이들의 내면이
더욱 아름다워지리라는 믿음,
잠시의 눈요기를 넘어
주님께 다가가는 매개가 될 수 있다는 믿음.

순례자들이 꽃으로 변화되고 있다.

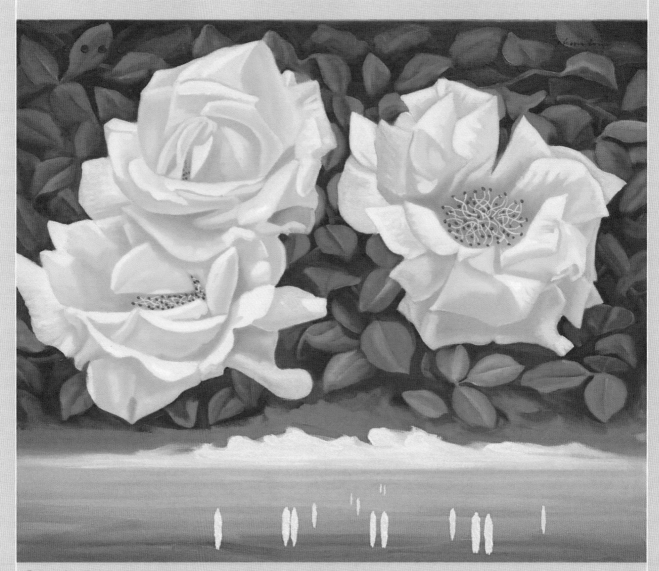

홀로, 또는 둘이서 84X72cm

꽃을 닮아야 한다

수십 년의 세월을 흘려보내면서도
사람이 전혀 아름다워지지 않고
오히려 점점 추해진다면 이는 불행한 일이다

아름다우신 그분을 모른 채,
세월과 세상의 때를 뒤집어쓰며
추하게 변해간다면 이는 매우 불행하다

겉 사람은 낡아지더라도
속사람은 날로 새로워져야만 한다
꽃의 아름다움, 꽃의 미소, 꽃의 순결함,
꽃의 그윽함으로 가득해져야 한다

그리스도인은 그리스도의 아름다우심을 사모하여.
그분처럼 되기 위해 애쓰는 이들이다.
자신의 아름다움과 덕이
그리스도의 빛이 되도록 애쓰는 이들이다

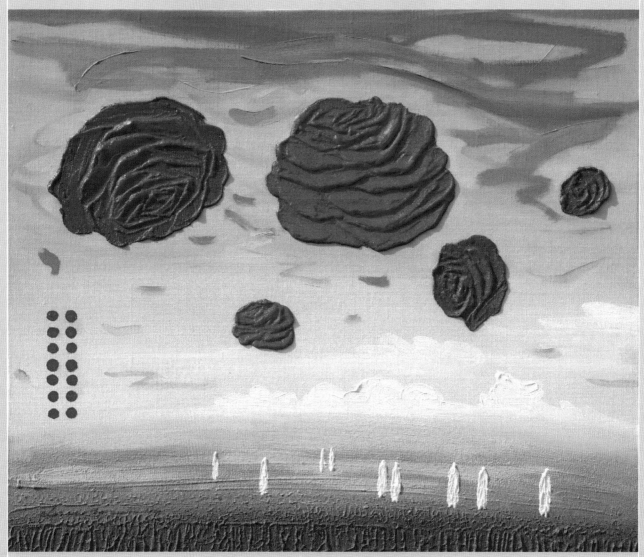

축복 속의 순례자 72X60cm

*그리스도의 순례자들은 이미 축복을 받은 이들이다. 이들의 걸음은 복되기 이를 데 없다. 이 작품에서는 그런 의미를 강조하기 위해 하늘에 보라색의 힘찬 필선과 터치들을 날렸다. 지평선 끝 흰 구름이 눈부시다.

순례자들에게

이 땅의 순례자들이여
꽃이 되세요.
그분의 신부이니
장미의 순결과
장미의 열정을 끌어들이세요.

스스로 꽃이 될 수는 없습니다
그분을 의지하세요
그분의 말씀
그분의 이름
그분의 은총을 의지하세요

점점 맑아지고
점점 아름다워져서
마침내
단 하나뿐인
꽃이 되세요

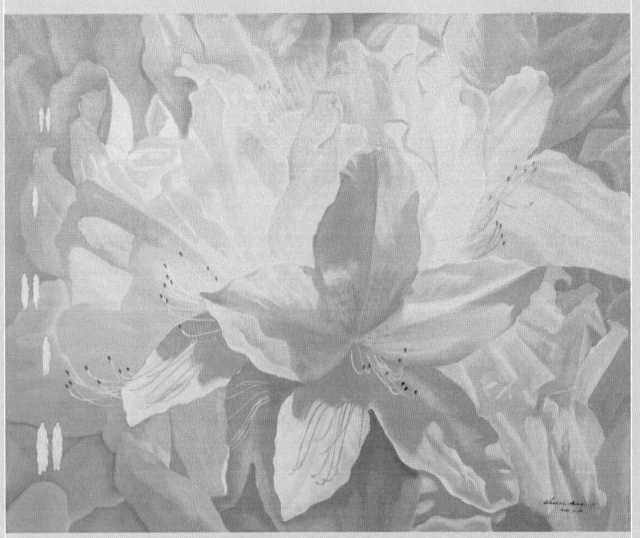

생명의 빛 100X80cm

성령 안에서의 교제를 통한
은혜의 확장

청주의 중대형교회인 중부명성교회에 오래전부터 기독 미술작품을 전시하는 '예심 갤러리'가 운영되고 있었다. 어느 해 나에게도 기회가 와서 한지성형작품 중심으로 전시를 하게 되었다. 송 목사님은 미국에서 교포목회를 하시다 귀국하여 10여 년 만에 성도 수 일천을 넘는 교회로 성장시킨 성령 충만한 분이었다.

어느 날 목사님 방에서 한 시간가량 대화하게 되었다. 미술 선교사역하며 있었던 성령의 역사들과 말씀을 통한 깨달음의 간증들을 많이 나누었다. 대화를 마치면서 "오늘도 집사님처럼 성령에 이끌려 사시는 분이 계시다니 참 반갑습니다, 그 귀한 간증을 한 시간 동안 저 혼자 들을 수 있었다니 너무나 귀하네요." 하셨다.

이후 목사님은 나에 대하여 전폭적인 신뢰를 보내셨고 미술 선교에 필요한 것이라면 협조를 아끼지 않으셨다. 예심갤러리에서 개인전을 두 차례 가졌고 단체전도 여러 차례 가졌다. 더욱 감사한 것은 미술특강, 저자특강의 기회를 세 번이나 주셨다. 나는 최선을 다했고 성도들과 풍성하게 은혜를 나눌 수 있었음에 감사를 드렸다.

매월 정기지원도 받게 도움을 주셔서 우리 선교회가 국내외 미술 선교를 계속할 수 있는 소중한 자원이 되었다. 나는 감사의 보답으로 100호 성화 대작 세 점을 기증해서 본당과 교육관 등에 작품을 걸도록 하였다. 모두 휴거를 주제로 인물이 수십, 수백 명이 등장하는 노작들이었다. 그런 아름다운 협력은 목사님의 은퇴 때까지 육 년간 이어졌다. 돌아보면 그런 협력이 이루어지게 된 핵심이 간증과 대화에 함께 하신 성령의 감화 감동하심이었다.

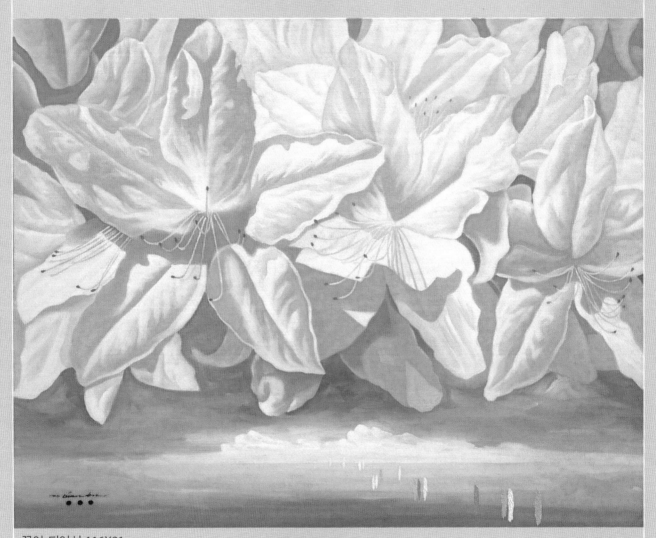

꽃이 되어서 116X91cm

*축복 속에 걷는 길이지만 시련이 없을 수 없다. 하지만 수많은 도전과 시련들을 기쁘게 이겨낼 수 있는 것은 이 땅에서 보상을
바라지 않고 하늘나라에 예비된 엄청난 상을 바라보기 때문이다.

결국 꽃이 되어서

조선 여인의 모시 적삼처럼
백만 송이, 천만 송이로
잠시 피었다 가는 것

그것은 나도 그렇게 피어나라는
임의 가르침이었습니다.

지나온 나의 걸음걸음이
돌밭 가시밭길로 이어졌음은 끝내
꽃이 되라시는 임의 뜻이었습니다.

오늘도 이어지는 순례자들의 행렬,
그들이 쉼 없이 걸어가는 건
가신 길 그대로 살라시는
임의 이끄심 때문이었습니다.

오늘도 바람이 거세게 붑니다.

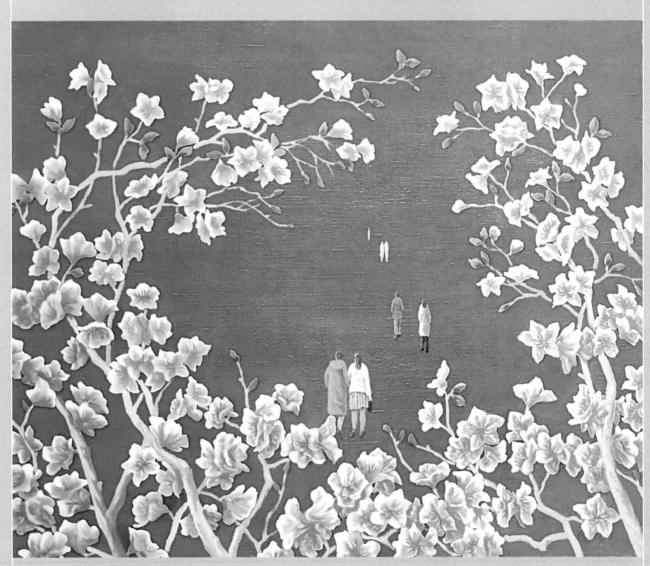

73X62cm Oil on Canvas

*사월 초, 천리포수목원 뒷산에 피어난 진달래는 진했다. 단순하게 처리된 진달래의 배경에 몇 사람이 한 방향을 향해 걸음을 옮기고 있다. 한 송이 한 송이 수놓듯 정성스레 그린 진달래는 다른 꽃에 비해 강렬하지는 않지만 철쭉보다 춘심을 더 살갑게 어루만져주는 꽃이다. 워낙 여린 잎이라 햇빛을 감당키 어려워 그늘 속에 피는 꽃, 그늘 속에 피어야만 더 고상한 꽃, 잎새도 달기 전, 꽃부터 피워내는 진달래의 화심을 들여다보며 시 한 수 지었다.

진 달 래

미처 잎새도 없이
벗은 듯 수줍어
그늘진 바위틈
살포시 고개 숙이고
훈풍에도 겨워
조용히 떠는 몸짓

길게 목 빼고 선
가녀린 모습
수줍은 산 새악시처럼
홍조를 띤 넌
차마 가만히
바라만 보아야 한다.

그러나 넌
연약한 외양 속에
님 향한 열정을 가졌다.
잎새로 치장할 겨를도 없이
목 내민 채
밤낮 기다림 하는

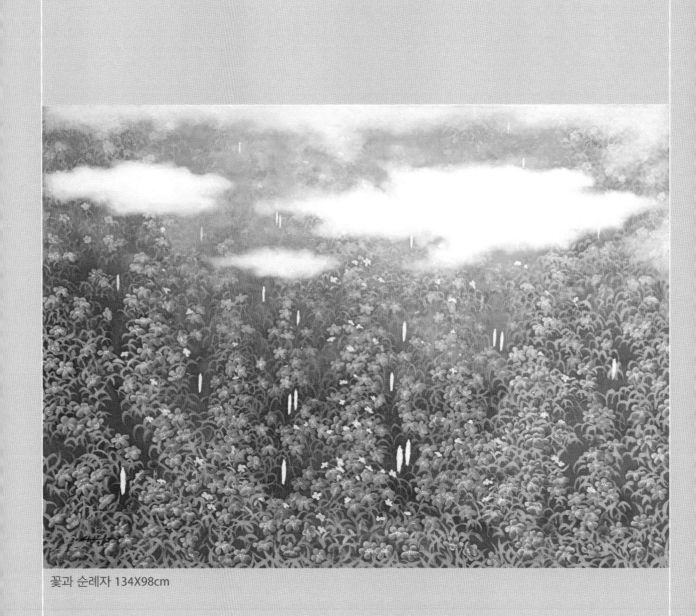

꽃과 순례자 134X98cm

구도자처럼

작품이 처음 구상했던 것과는 판이하게 끝이 났다. 대작이지만 시간이 아무리 걸려도 작은 꽃으로 가득 채우려 했다. 원근 없이, 몇 종류의 꽃들로 캔버스를 가득 채우려 의도했다. 그러던 것이 뜻대로 되지 않아서 한 이틀 작업했던 것을 모두 지워버렸다.

그런 후엔 지우느라 생긴 바탕색에 청보라 꽃을 그리고 다음엔 잎새를 그렸다. 그래도 밋밋해 보여서 홍보라 꽃을 더 그리고 노란 꽃을 그려 넣었다. 그런 다음엔 임팩트를 주기 위해 빨간 꽃을 군데군데 그려 넣었다. 그다음엔 흰옷 입고 저 먼 곳을 향해 걸어가는 사람들, 순례자들을 그렸다.

내 그림에서는 순례자들이 있어야 제맛이 난다. 순례자가 들어가면 그림이 묵직하게 의미를 갖추게 되고 인생이 무엇인가에 대한 물음표를 달게 된다. 감상자들이 의미를 더듬어가다 이런저런 의미들을 캐낼 수 있도록 하는 것이다.

마지막으로 흰 구름 몇 덩이를 띄웠다. 안개가 밀도를 더하고 그것이 높은 곳에 있으면 구름이 되는데 나는 낮은 곳이라 해도 구름이라 치고 이를 그려 넣는다. 하늘에 떠 있는 구름을 끌어내리면 하늘이 내려오는 것이고, 그 하늘에는 하늘나라의 의미까지 따라오는 것이다.

엎치락뒤치락 하면서 많은 시간이 걸려 작품이 완성되었다. 본래 시간은 계산도 않았던 것이니… 의도한 대로 좋은 작품, 마음에 드는 작품이 나오면 되는 것이니…

임의 정원에서 224X145cm

빛나는 꽃 89X71cm

*일산에 살 때 텃밭 옆에 장미꽃이 아름답게 피어났다. 늘 사진을 찍으며 관찰하던 중 위와 같은 원형의 무리가 발견되었다. 잎새도 없이 줄기도 없이 이를 공중에 띄우곤 생명의 빛이란 의미로 흰색과 밝은 연두색 터치를 주었다. 그리곤 맨 나중 늘 하던 방식으로 보혈점을 양쪽에 찍어 완성했다. 이는 그리스도를 푯대로 따라가는 우리들의 영적 자화상일 것이다.

양귀비를 그리며

해마다 유월이면 양수리 건너편 '물의 정원'에는 양귀비꽃이 들판을 이룬다. 그래서 나는 매년 그 진하디진한 꽃을 '어떻게 하면 내 캔버스에 멋지게 앉힐 수 있을까?' 자세히 관찰했다. 양귀비는 안쪽으로 두 개의 꽃잎이 마주 보고 바깥쪽으로 두 개의 꽃잎이 90도 방향을 틀어 마주해 있는데 그런 방향전환이 천변만화를 일으킨다.

나는 좋은 작품 하나 건져야겠다는 마음가짐으로 꼼꼼하게 한 송이 한 송이를 그려 나갔다. 바탕색을 칠한 후 빨간 꽃잎의 채색 올리기를 다섯 차례, 다음엔 잎새를 그려야 하는데 양귀비는 본래 잎이 좀 찌질하게 생겼다. 나는 이를 운동감이 있도록 곡선 형태로 좀 왜곡해서 그렸다. 그런 다음엔 보라색 야생화를 사이사이에 군락을 이루도록 피웠다. 십자가형상도 자연스럽게 그려 넣었고 구름이 들어오게 해서 복음의 메시지가 들어앉도록 했다.

그런데 그 꽃은 장미나 진달래 철쭉처럼 여러 송이로 무리를 이루지 않고 나 홀로 뽐내며 핀다. 나는 그런 점을 보완하려 야생화 느낌의 보라 꽃을 사이사이에 무리 지어 피워주었다.

이 작품을 하며 세운 원칙 둘,
'시간과 공력은 아무리 들어도 괜찮다.
Red Color의 발색을 최고조로 끌어올린다.'

80호 두 개를 세로로 이었으니 160호 대작이다. 모두 4개월 가까이 소요되었다. Red Color의 발색도 성공적이었다. 어떤 화실에 가보면 그리 오래지 않은 그림인데도 빨간 장미가 허옇게 퇴색해 있거나 거무죽죽한 것을 보는데 그만큼 빨간 색의 표현이 어려운 때문이다.

행복한 순례자 73X62cm

의의 선언, 아가서에서

"내 사랑아, 너는 모두가 어여쁘니 네게는 흠이 없구나. (4:7)"

사람은 누구나 결점이 많은데 흠 하나 없이 모두가 어여쁘다면 이는 그리스도의 '**의의 선언**'이다. 아가서가 그리스도에 대한 위대한 계시를 담고 있음을 여실히 드러내는 많은 예 중의 하나이다.

이에 관하여 youtube에서 많은 설교를 살펴보니 이 의미를 명확하게 말하는 이들을 만나기가 매우 어려웠다. 그런데 폴 워셔(Paul Washer)가 성령에 이끌려 그리스도의 십자가 보혈공로를 통한 의를 담대하게 증거하고 있었다.

"당신이 하나님 나라의 초청을 받았다면 이미 아무런 흠이 없다. 당신은 모두 사랑스럽고 완전한 상태가 되었다. 예수 그리스도께서 우리를 위해 큰일을 하셨고, 어린양의 피는 그처럼 힘이 있다." 성령의 사람을 만나는 것은 희귀하다. 그러기에 그런 사람을 만나는 것은 더없는 기쁨이다.

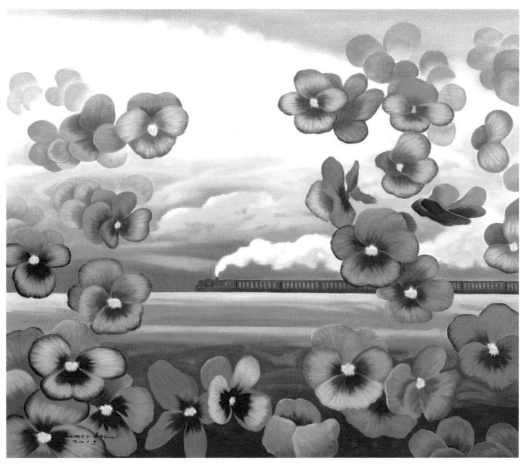

영원의 시간 1 25호 변형

기차는 달린다. 달리는 기차를 등장시켜서 시간성의 의미를 담아내고 여기게 다양한 꽃들이 떨어져 내리도록 구성했다. 왼쪽은 팬지고 오른쪽은 덩굴장미다.

팬지는 다양하고 색이 예쁘다. 하지만 잎새는 보잘것없으며 키가 작다. 그래서 화가들에게 주목을 받지 못한 꽃인데 어느 날 파랑 팬지와 보라 팬지가 눈에 들어왔다.

늘 꽃과 순례자를 결합하여 작품을 하다 보니 내용이 '초현실주의적'이 된다. 현실을 넘어서, 희망적인 메시지가 있는 그림, 생명의 메시지가 있는 그림을 그리는 것이다.

영원의 시간 2 53X45cm

　종착역을 향해 철로 위를 달리는 기차 같은 인생은 직선적이다. 그 끝은 죽음이다. 그 한계를 초월해야 한다.

　이와 관련하여 칼 바르트는 두 가지 시간관 즉 직선적인 시간과 수직적인 시간을 제시한다. 예수 그리스도를 만날 때 직선적인 시간은 수직적인 시간이 되어 시간을 초월하는 삶이 된다 했다. 모호성으로 가득한 표현이다.

　두 그림 모두 구원자 예수 그리스도의 보혈을 의미하는 빨간 점을 찍어놓았다. 예수 그리스도를 만나고 예수 그리스도 안에 있을 때 삶은 더없는 축복이 되어 꽃처럼 아름다운 인생이 된다. 저 위로 하늘이 열려있는 것은 영원한 생명의 암시이다.

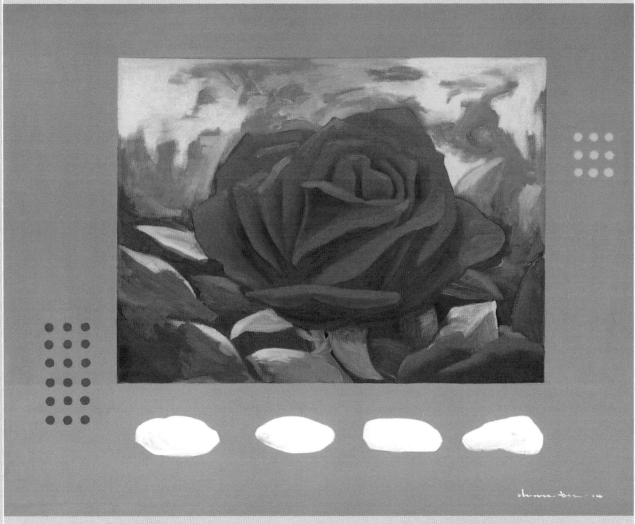

그리스도 안에서—승리 100X80cm

장미와 흰 돌

"귀 있는 자는 성령이 교회들에 하시는 말씀을 들을지어다.

이기는 그에게는 내가 감추었던 만나를 주고 또 흰 돌을 줄 터인데 그 돌 위에 새 이름을 기록한 것이 있나니 받는 자 밖에는 그 이름을 알 사람이 없느니라. (계 2:17)"

흰 돌은 죄 없음의 표식이다. '이기는 자'는 세상을 이기고 죄와 죽음을 물리친 그리스도인들이다.

"세상을 이기는 승리는 이것이니 우리의 믿음이라. 예수께서 하나님의 아들이심을 믿는 자가 아니면 세상을 이기는 자가 누구냐(요일 5:4, 5)"

이 작품에서 만나는 들어오지 않았고 다만 흰 돌 네 개가 가지런히 한 줄로 놓이도록 했으며 빨간 장미는 색깔에 의미를 담았는데 그것이 하늘과 섞이도록 의도했다.

그런 후에는 화혈적점(畵血赤點)으로 빨간 색점을 정성스레 찍었고 오른쪽에는 농축된 생명의 의미로 녹색 점을 화면에 어울리도록 아홉 점을 찍었다.

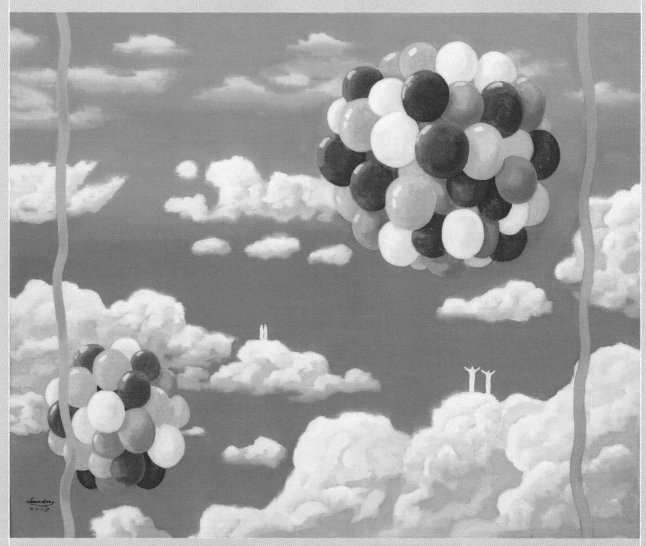

비전-하늘나라 100X80cm

*둥둥 떠다니는 풍선은 우리의 비전이고, 곡선의 띠는 야곱의 사닥다리처럼 전능하신 하나님의 은총으로 연결되었음을 의미한다.

"주의 영광을 보매 그와 같은 형상으로 변화하여 영광에서 영광에 이르니 곧 주의 영으로 말미암음이니라. (고후 3:18)"

예수님은 부활 승천하여 하나님 우편에 계신다. 그런데 우리가 그와 같은 형상으로 변화(Transformed into his same image:NKJV) 된다 하였다. 그런데 우리는 당연히 공간이동을 자유롭게 한다는 것이다.

또한 주께서 장차 수많은 천사들에 둘러싸여 구름을 타고 오신다 하셨다. 그때 우리가 모두 공중으로 끌어올려 구름 속에서 주님을 만날 것이라 하셨다.

그 장소는 아마도 대기권(10km 상공)을 더 올라가 성층권(10~50Km 상공) 어드메쯤의 높이가 될 것이다. 만의 하나 추락의 염려가 있다면 주님은 결코 그런 곳을 만남의 장소로 택하지 않으셨을 것이다. 주님처럼 우리가 중력으로부터 자유로워진다는 의미가 담겨있다.

구름 위에서 흰옷 입은 성도들이 환호하고 구름 위에서 첼로연주를 하는 그림도 그 말씀에 근거한다. 그것이 의심 한 점 없이 믿어지도록 성령께서 이를 확증해 주셨다.

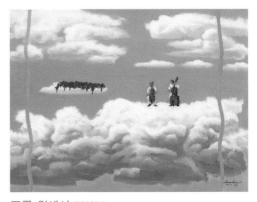

구름 위에서 73X56cm

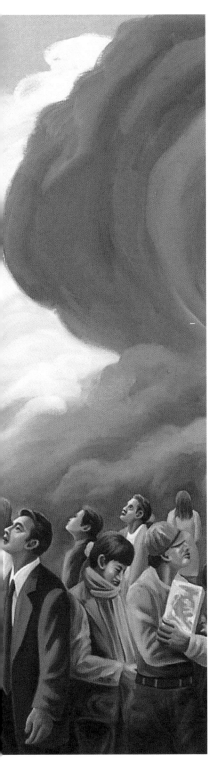

"주께서 호령과 천사장의 음성과 하나님의 나팔 소리와 함께 하늘로부터 친히 내려오시리니 그러면 그리스도 안에서 죽은 자들이 먼저 일어나고, 그리고 나서 살아 남아있는 우리도 공중에서 주와 만나기 위하여 그들과 함께 구름 속으로 끌려 올라가리니 그리하여 우리가 영원히 주와 함께 있으리라. (데전 4:16, 17 한글킹제임스)"

휴거 192X132cm

*작품설명: 여러 부류의 사람들이 갑작스레 임한 휴거 광경 앞에서 매우 놀라워한다. 양쪽의 소용돌이치는 구름은 극적인 상황을 위해 연출된 것이고 하늘로 올라가는 사람들은 알 수 없는 기운에 이끌려 공중으로 치솟아 오른다. 남아있는 사람들은 불행한데 하나님의 자비를 입을 자들도 있을 것이다.

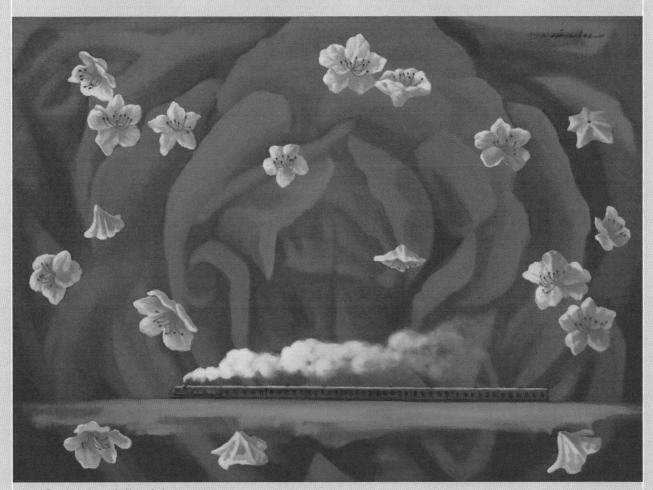

꽃잎은 떨어지고 기차는 간다 73X53cm

*부자가 천국에 들어가는 것보다 낙타가 바늘귀로 들어가는 것이 더 쉽다는 말씀에 제자들이 깜짝 놀라니 예수께서 사람은 할 수 없으나 하나님은 하실 수 있다 하셨다. (마 19:24~26)

진달래는 떨어지고

시들고 싶은 꽃은 없다.
그래도 때가 되면 떨어져 내려야 한다.
진달래도 장미도 사람도…
저 꽃의 벌판을 달려가는 기차가
쿵쾅거리며 힘있게 달려가듯
활기 있게 활동하는 이들이 있다
박수갈채를 받으며
일상이 축제 같은 이들이 있다
하지만
꽃비가 내리고
꽃길이 펼쳐진 듯 화려한 이의 삶도
일손을 놓고 역사의 뒤편으로
사라져야 할 때가 있다
하지만 그 한계를 넘어
영원을 향해 달리는 기차를 타고
죽음을 이기며
부활이 실현되는 초월적인 삶의 세계가 있다
사람에겐 불가능하지만
그분께는 쉬운 일이다

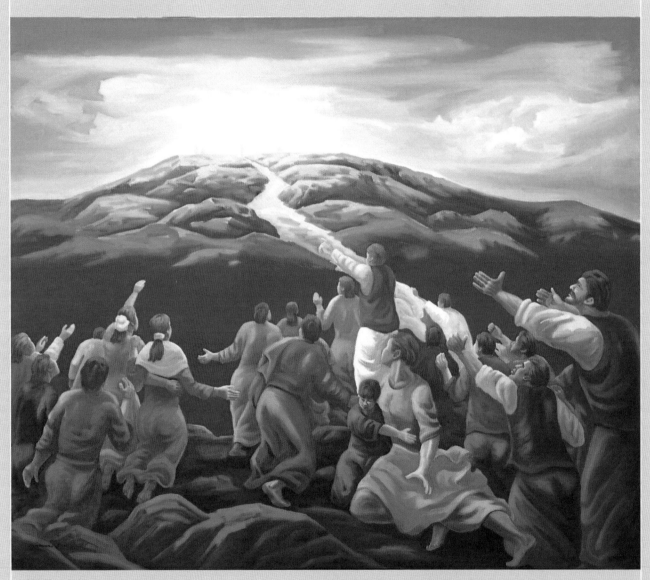

변화산—갈망 160X132cm

눈부시게 빛난 사람들

어느 날 예수께서 베드로와 야고보 요한 세 제자를 따로 세우시고 산에 오르자 하셨다. 정상에 다다랐을 때 갑자기 예수님의 얼굴이 눈부시게 빛나고 옷도 더할 수 없이 희게 변했다. 더욱 놀라운 것은 난데없이 모세와 엘리야가 나타나서. 곧 있게 될 예수님의 십자가 고난에 관해 말씀을 나누는 것이었다.

그때 하늘로부터 천둥 같은 음성이 들려왔다. **"이는 내 사랑하는 아들이니 너희는 그의 말을 들어라. (마17:5)"** 그 소리가 어찌나 크던지 제자들은 두려워 떨며 땅에 엎드렸다. 잠시 후 정신을 차리고 보니 그 두 사람은 온데간데없고 예수님만 그 자리에서 계셨다. 모세와 엘리야가 어떻게 왔을까? 유다서에는 모세가 미카엘 천사장에 의해 하늘나라로 올라갔다고 기록되었다. 엘리야는 엘리사를 비롯한 여러 제자들이 보는 중에 하늘로 올라갔다. 따라서 그들은 영체가 피와 살을 가진 사람들이고. 순간 이동할 수 있는 영광스러운 육체를 가진 사람들이었다.

예수님은 왜 제자들에게 그들의 모습을 보게 하신 것일까? 제자들은 예수님의 뒤를 이어 엄청난 고난을 받는다. '너희들도 그들처럼 영광스러운 모습이 될 것이니 고난 속에서도 소망과 비전을 가져야 한다.'라는 뜻이 담겨있다.

이런 소망을 가진 사람은 자신이 이 땅에 속한 것이 아니라 하늘나라에 속했고 장차 있을 영광으로 인해 늘 기뻐하며 온갖 시련들을 감내할 수 있다.

예수 그리스도의 재림이 다가오고 있다.

교회가 있는 풍경 53X45cm

교회와 성도의 실상

최근 교회의 위상이 말이 아니다. 정치적인 활동을 하면서 문제를 일으키는 이들이 있었고 코로나가 여러 교회에서 대거 발생하여 국민의 시선이 곱지가 않다. 사실 세상 사람들이 교회를 좋게 평가한다는 것 자체가 어려운 일이다. 교회가 그리스도의 복음을 말하는 것이 세상 사람들의 비위를 거스르기 때문이다.

바울 사도가 저자일 것으로 보이는 히브리서는 교회와 성도들의 실상을 다음과 같이 증거한다.

"너희가 이른 곳은 시온산이고 살아계신 하나님의 거룩한 도성인 하늘의 예루살렘과 천만천사와 하늘에 등록된 장자들의 모임인 교회와 만민의 심판장이신 하나님과 및 온전하게 된 의인의 영들과 새 언약의 중보자이신 예수와 및 아벨의 피보다 낫다 말하는 뿌린 피니라. (히 12:23-24)"

놀라운 선언이다. 모두 미래에 있을 것이 아니라 현재완료형으로 서술하고 있다. 실로 감당하기 벅찬 선언이 아닐 수 없다. 이를 액면 그대로 믿는 사람은 복되다.

베드로 사도의 선포도 의미심장하다.

"너희는 택한 족속이요, 왕 같은 제사장들이요, 거룩한 나라요, 그의 택하신 백성이다. (벧전 2:9)"

특히 왕 같은 제사장들이라는 우리의 신분은 대단한 것이다. 예수 그리스도 이외에 어떤 중재자도 필요 없이 전능하신 하나님께 바로 아뢰고 응답 받으며 늘 그분 안에 살아간다는 것, 히브리서의 말씀에서 모든 성도들의 맏이이신 예수님과 연합되었으므로 우리 역시 장자의 특권을 누리고 있다는 것은 얼마나 놀라운가? 우리는 그처럼 하나님께 인정받은 대단한 존재들이다.

위로부터 오는 선물 53X45cm

밀이 복스럽게 익은 벌판 위를

기차가 달려가고 있다.

그 위로 커다란 선물 보따리들이 내려오고

핑크색 흰색 풍선들이 둥둥 떠다니고 있다.

종이비행기처럼 생긴 것도

저 가고 싶은 대로 날고 있다.

소중한 것들은

모두 나의 노력과 관계없이 거저 받은 것이다.

내가 어떻게 생겨났을까?

내가 대가 없이 마시는 공기는? 물은?

내가 기대어 살아가는 땅은? 하늘은?

그 모든 혜택을 누리면서도

감사할 줄 모른다면?

그런 나는 어떤 사람일까?

"온갖 좋은 선물과 모든 완전한 은사는

위로부터 내려오는 것입니다.

곧 빛들을 지으신 아버지로부터

내려오는 것입니다. (약 1:17)"

그날에 우리 어찌 73X53cm

'장차 하늘나라에서 어떻게 살까?'

이를 생각하며 작품을 하니 당연히 초현실주의적 그림이 된다.

'하늘나라는 하나님의 통치권이 확립된 곳'

이 같은 표현을 한 학자가 있는데(Agustine, Bdruce M Metzher) 하늘나라의 속성 중 한 가지만을 본 것이다.

"하늘나라가 장소이면서 또한 상태이지만 상태라 말하는 것이 안전할 것이다." 이 학자는(Millard J Erickson) 다른 것은 차지하고 하늘나라에 대해 아직 어떤 신념도 없는 것이 확실하다.

복음서에서 예수님이, 요한계시록에서 요한이 그토록 구체적으로 증거하는데 왜 받아들이지 못하는 것일까? 나의 책 '요한계시록 묵상집'에서 나는 이 문제를 깊이 다루었다. 성경에는 넘칠 정도로 풍부한 자료들이 있어서 순수한 마음으로 이를 묵상하면 믿어지고 하늘나라를 소망하게 된다.

하나님은 우리가 확신을 가지고 하늘나라를 대망하기를 원하시며 우리에게 하늘나라를 주시기를 기뻐하시기 때문이다.

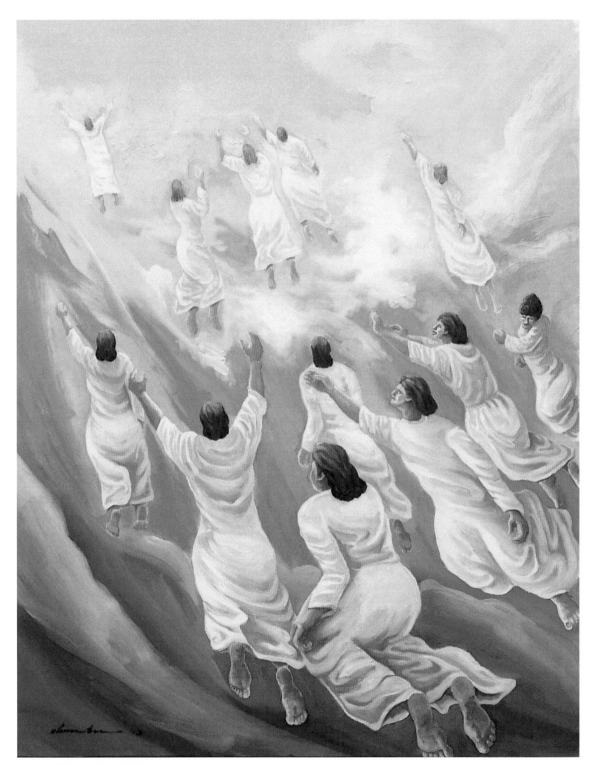

열두 사람의 승천 100X80cm

108 감동미술

"우리가 흙에 속한 자의 형상을 입은 것 같이
또한 하늘에 속한 이의 형상을 입으리라. (고전 15:49)"

나치 하 감옥에서 순교한 본회퍼는 절망적인 환경 속에서도 하늘나라의 소망을 붙들었다. 그는 자신이 예수 그리스도와 같이 영광스러운 몸으로 변화될 것이라는 확고한 믿음을 가지고 있었다. **"주의 영광을 보매 그와 같은 형상으로 변화하여 영광에서 영광에 이르니 곧 주의 영으로 말미암음이니라. (고후 3:18)"**

그의 책 '나를 따르라'에서 본회퍼는 이를 자세히 기술했는데 예수 그리스도와 똑같은 형상(into his same image)으로 변화된다는 것에 주목했다.

장차 우리가 예수님과 똑같은 모습으로 변화된다는 것이야말로 놀랍고 엄청난 비전이다. 주께서 부활 후 시간과 공간에 어떤 제약도 받지 않으시며 제자들에게 여기저기서 나타나신 장면들을 우리는 다 잘 알고 있지 않은가? 우리가 그렇게 된다. 옆의 작품은 찬란한 빛이 쏟아 내려오는 가운데 순식간에 변화된 성도들이 하늘나라로 올라가는 장면을 그린 것이다. 사실은 그림보다 더 멋지게 변화될 것이다. 마라나타!

03

컴퓨터 그래픽

존재–오늘 우리는 1 72X61cm

존재-오늘 우리는 2 62X53cm

오늘 우리는 72X60

오당 선생의 열정

오당 선생은 15세 소년 시절 전남 함평에서 무작정 서울로 상경, 남대문시장에서 사과를 떼어 인사동 일대에서 골목 행상을 했다. 그러다가 이당 선생을 만났고 단골손님 이당 선생 문하에서 그림을 배웠다.

오당 선생은 동양화가 정신성을 중시하는 추상미술에 적합하다는 판단하에 일찍부터 다양한 실험을 하면서 실험적인 작가들과 어울리며 작품 활동을 했다. 아교와 백반이 화선지 위에서 퍼지고 뭉치는 우연성을 이용한 추상 작업을 처음 시도한 분이 오당 선생이었다. 공간과 입체성을 도입한 '오당식' 표구 틀도 선생이 개발한 것인데 그때까지는 액자 바닥에 그림을 붙이는 형태만 있었던 것이다.

그분의 다양한 작품 중 백미는 '육리법'이라 이름 붙인 세필 추상일 것이다. 얼굴의 피부조직에서 영감을 받았고 이후 부서진 고목의 형태를 보며 이를 심화시켰다. 그 그림은 색층이 두텁고 깊이가 있으며 화면의 꿈틀거림과 변화가 탁월하다. 하지만 그것은 장시간 노동을 필요로 했다. 이 시기에는 하루 서너 시간만 잠을 자며 일하셨다 한다.

선생은 많은 작품을 '은총'이라 명명했다. 작품에 직접적인 표식이 없다 해도 이당 선생을 따라 크리스천이 된 그가 모든 것을 은총으로 여겼기 때문이다. 작가의 고유권한인 의미부여를 통해 신앙 고백적으로 규정한 것이다. 추상작품은 실재하는 사물을 대상화하지 않을 경우가 많으므로 작가의 의미부여가 매우 중요하다.

선생은 운보 선생의 와병(1996년)으로 그 뒤를 이어 오랫동안 후소회장을 역임하셨다. 회원들을 집으로 초대하여 특강을 몇 차례 했는데 지하 수장고를 열어 열정을 다해 제작한 수많은 작품을 보여주며 회원들을 격려하는 등 후배와 제자들을 끔찍하게 아꼈고 사랑했다. 참으로 불같은 열정으로 예술혼을 불태우다 간 귀한 어른이었다.

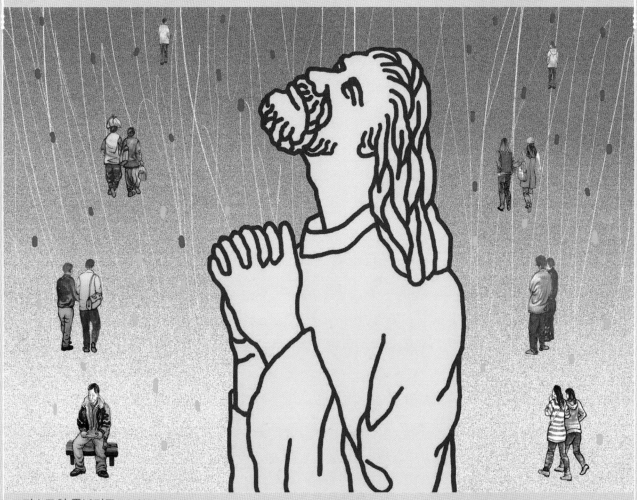

그리스도의 중보기도 100X80cm

동심으로 살다간 운보 선생의 예술혼

먹물을 양동이에 담아 이를 대걸레에 푹 담가서 열두 폭 병풍 위에 이리저리 끌고 다니는 80 노구의 선생이 한동안 화제가 되었었다. 그는 몇 시간 동안 흰 소지를 응시하며 구상을 가다듬다 결단이 서면 이내 '끙' 하는 기압과 함께 먹물을 뚝뚝 흘리며 대걸레를 끌고 다녔다. 그렇게 탄생한 작품을 보면 아무리 큰 붓이라도 절대 따를 수 없는 기운생동이 느껴졌다.

아버지 같이 믿고 의지했던 스승 이당 선생 밑에서는 가르침에 순종하며 세필화로 선전에 여러 번 입상을 했던 그였다. 그러나 홀로서기에 들어간 그는 한국풍속화의 예수 일대기, 선면 추상, 청록산수, 문자 추상, 바보 산수 등의 변신을 이어갔다. 예수님의 생애를 그린 것은 이당 선생의 영향을 받아 기독교 신자가 된 때문인데 나중, 따님이 수녀가 되면서 가톨릭으로 개종했다.

어려서 청각장애를 입고 작가가 된 후 늘 하나님을 의지하는 신앙으로 선행을 많이 했다. 강남구 역삼동에 청음회관을 지어 장애인들의 재활을 도왔고 농아축구단 설립, 운보 공방을 설립하여 사회사업을 활발하게 펼쳤다. 또한 다년간 후소회장으로 단체를 이끌면서 당시 가장 많은 상금을 내걸고 공모전을 여러 차례 개최했으며, 상금과 대관료 거의를 혼자서 해결했다. 대단한 인기작가여서 그만한 재력이 있기도 했지만 후배와 제자들을 사랑하는 마음이 대단했기에 가능했다.

빨간 양말에 하얀 고무신이 트레이드 마크인 그는 88세에 타계했다. 그의 미술 세계를 연구한 단행본이 열두 권이고 연구논문이 수십 편이며, 자신의 저서가 또한 여러 권이다. 그가 빛과 소금의 역할을 감당하며 남긴 발자취는 지금도 많은 이들의 가슴에 남아있다.

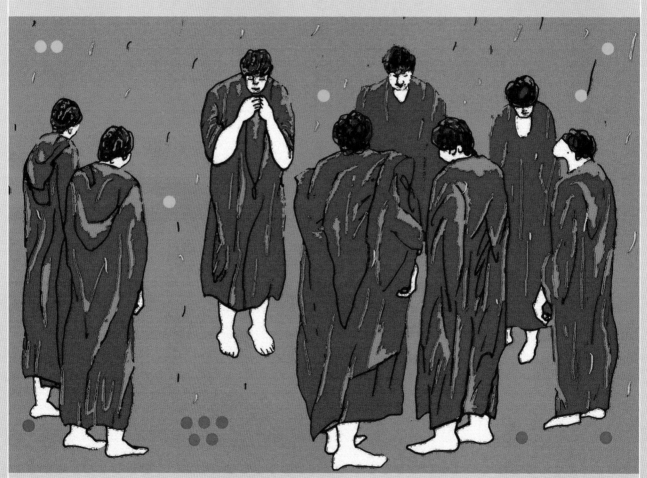

아시시의 사람들(컴퓨터 그래픽)

청빈하게 산다는 것

청빈의 삶을 살다간 프란치스코(1181~1226)는 본디 이탈리아의 부유한 집안에서 태어났다. 그는 십자군 전쟁에 참가했다가 병을 얻고 돌아왔다. 어느 날 침대에 누워 힘없이 창밖을 쳐다보고 있었다. 바로 그때 참새 한 마리가 창턱에 내려와 앉았는데 그는 자리에서 일어나 살금살금 다가가 자세히 관찰하려 했다. 그러자 참새는 후루룩 하늘로 날아갔다. 그 순간 성경 말씀이 깨달아져 왔다.

"너희는 무엇을 먹을까 무엇을 마실까 무엇을 입을까 염려하지 말라. 공중의 새를 보라. 너희 하늘 아버지께서 기르시나니 너희는 이것들보다 귀하지 아니하냐. (마 6:25, 26)"

프란치스코는 크게 기뻐하며 마음 깊은 곳에서 차오르는 자유로움을 느꼈고 이때 평생 청빈의 길을 가기로 결심하였다. 그에 동조하는 사람들이 늘어났고 이들은 소박하게 들판에 자신들의 집을 짓기로 했다. 화려하지 않고 서두르지 않으면서 벽돌 한 장씩 쌓아 올렸다.

하지만 이들을 시기하는 이들이 생겨났다. 견디다 못해 그들 일행은 교황을 알현하고자 길을 떠났다. 거지 차림의 탁발수도자들은 문전박대를 받았으나 끈질긴 청원으로 마침내 교황을 만났다. 프란치스코는 자신들의 모임을 인정해줄 것을 간청하였고 그 자리에서 '작은 형제회'라는 정식 수도회로 인가를 받게 된다. 그 자리에서 교황이 한 말이 잊히지 않는다.

"나도 처음에는 자네들처럼 순수했었네. 그런데 시간이 흐르면서 여러 일을 겪다 보니 그 순수함을 잃어버렸다네. 자네들의 모습을 보면서 나를 돌아보게 되었어."

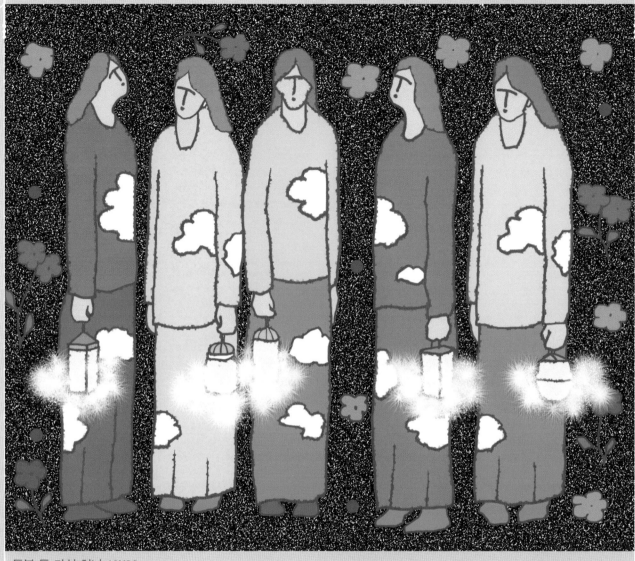

등불 든 다섯 처녀 40X32cm

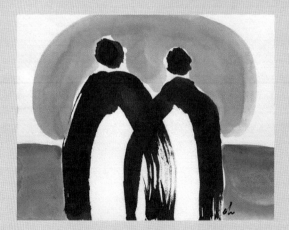

기독 미술의 정의, 어떻게 해야 하는가

기독 미술평론가 세 명이 발표하는 자리에서 기독 미술에 대한 정의가 아직 정리되지 않음을 보면서 안타까움을 느꼈다. 나는 작품을 통해 복음을 증거하는 사역자로 심오한 이론적 체계를 세워야 하는 위치에 있지 않다. 그런데도 기독 미술이 어떠해야 하는가는 오랜 사역을 통해 마음속에 확고하게 정리가 되어있다.

기독 미술에서 기독은 한문으로 그리스도이고 따라서 기독 미술을 다른 말로 하면 그리스도 미술이 된다. 즉 '복음의 핵심인 그리스도의 십자가와 부활을 주제로 한 미술이 기독 미술'인 것이다. 정의를 세우려면 여기에 기독 미술평론가들이 성경적 관점, 신학적 관점, 미학적 관점에 입각하여 체계화하면 될 것이다.

모세 때 만든 성물들 속에는 그리스도 계시가 들어있다. 그래서 '나는 오늘의 브살렐'이라는 의식을 가지고 사역해왔다. 그들이 만든 성물들은 기독 미술의 뿌리이고 오늘의 기독 미술은 그들이 만든 언약궤인 것이다.

하나님께서는 그들이 사역을 감당할 수 있도록 "지혜와 총명과 지식과 여러 가지 재주(skill, ability, knowledge and all kinds of crafts)"를 주셨다. 그들이 사역할 때 금 · 은 · 동 등을 비롯한 자재들은 백성들의 헌물로 충분했고 나중에는 기술자들이 모세에게 '이제 백성들이 그만 가져오도록' 청하기에 이르렀다.

동일하게 하나님께서는 나에게 넘치도록 지혜를 주셔서 참으로 다양한 장르의 작품들을 하게 하셨고 물질적으로 부족함이 없이 풍성하게 채워주셨다.

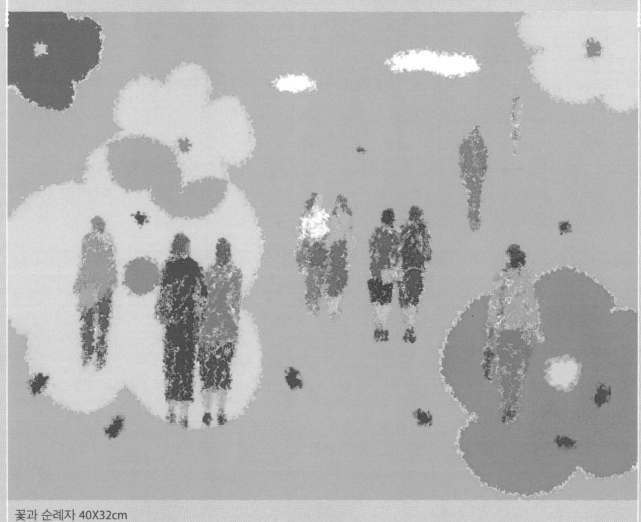

꽃과 순례자 40X32cm

올바른 기독 미술의 이해를 위하여

종교개혁 이후 '오직 성경만이 교회의 질서와 그리스도인의 신앙생활을 이끌어 가는 유일하고 최종적인 권위'라 생각했는데 일부 지나치게 강경한 성상 파괴론자들이 있었다. 그러나 루터는 이성적인 사고를 강조하며 온건한 입장에 있었다. 즉 성경적인 기초 위에서, 구약의 우상 금지 계명을 실생활에 어떻게 적용해야 하는가를 신중하게 생각했다.

율법에서 우상 금지는 오직 우리가 경배하는 하나님의 형상(an image of God which one worship)에만 적용되지 우상으로 숭배되지 않는 그 밖의 그림이나 조각에는 적용되지 않는다 생각했던 것이다. 그래서 그는 "회화나 조각은 우상숭배 계명에 저촉되지 않을 수 있다. 따라서 그것들을 만드는 것은 금지되지 않는다." 하였다.

프랑스 파리와 리용의 중요 성당들을 돌아다니며 살펴보니 무엄하게도 하나님의 형상으로 조각하여 이를 높은 곳에 걸어둔 것을 여러 군데서 관찰할 수 있었다. 그것은 우상숭배 금지 명령을 정면으로 위배한 것이다.

우리나라의 한 대형교회 본당 내에 미켈란젤로의 아담 창조 대형 복사화가 걸려있는 것을 보고 적잖은 충격을 받은 적이 있었다. 미켈란젤로의 오류는 에덴동산의 유혹장면에도 나온다. 성경에 들짐승 중 하나였던 뱀이 타락 이전 이미 지금의 기어 다니는 모습으로 표현되어 있다.

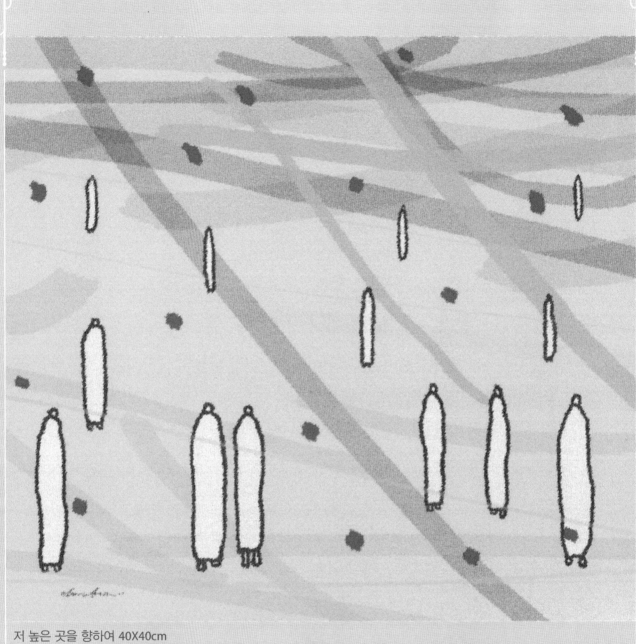

저 높은 곳을 향하여 40X40cm

화첩 중 한 컷

서른다섯 점이 든 화첩 도난

'세상에 단 한 권밖에 없는 책을 만들어 보자'라는 생각으로 시작해 너덧 달쯤 되었을 때 서른 다섯 쪽의 화첩을 다 메울 수 있었고 책 제목을 [詩畵의 香氣]라 명명했다.

나는 이 화첩을 언젠가 내게 은혜를 많이 베푼 사람에게 고마움의 표시로 정중히 선물해야겠다 생각했다. 그러다가 일산 미술회가 기획한 팔월의 크리스마스전(일산 롯데 백화점 갤러리)에 이를 출품하게 되었다.

화첩은 한 쪽 귀퉁이에 고리를 만들어 전시장 벽면에 피스로 고정해 놓았다. 그런데 그달 하순 도난 사건이 발생했다. 벽에 단단히 고정한 화첩고리를 누군가 확 잡아채어 피스째 뽑아 가져갔다. 무려 서른다섯 점이나 되는 것을, 넉 달에 걸쳐서 작업한 것을, 내놓지 말 것을… 마음이 몹시 아팠다.

'도선생이 잃어버린 나의 화첩 안에 쓰인 시와 그림을 보면서 제발 선한 마음을 가지게 해 주소서' 기도했다. 그렇게만 된다면… 그래서 그가 신상을 감추고 전화 한 통이라도 해 준다면… 나의 화첩이 그렇게 좋았다면… 그냥 가지라고 말할 수 있을 것 같았다.

그러나 아무 일도 일어나지 않았다. 이후 전시를 책임 기획한 회장이 점심을 사면서 잃어버린 것보다 두껍고 좋은 화첩 두 권을 선물했다.

참된 사랑을 위한 묵상 53X45cm

우즈베키스탄 예술선교에서의
놀라운 감동, 그리고

유 선배가 해외 선교예술단을 기획, 미술, 음악, 무용 사역자들이 함께하여 우즈베키스탄을 가기로 했다. 그런데 매우 감사하게도 유 선배가 나의 항공료를 부담해 주는 은혜로운 일이 생겼다. 그분의 선행이 아니었다면 워낙 어려운 시기여서 갈 마음을 먹지 못했을 것이다.

이슬람 국가인 데다 당시 폭압적인 독재자가 집권 중이어서 모든 일은 은밀하게 진행되었다. 미술인들 역시 은유적인 표현 이상은 허용될 수 없었다.

도착한 다음 날 새벽, 숙소에서 기도회를 인도하는데 우즈벡 국민과 복음화, 그리고 선교사들을 위하여 기도했다. 엄청난 성령의 감동이 임하여 눈물 콧물을 흘리며 기도했고 그 감동은 좌중 모두에게 임했다.

사실, 내 안에 우즈벡 사람들을 사랑하는 마음이 그리 절절했던 것은 결코 아니었다. 그런데도 성령께서 나와 우리 모두의 마음을 크게 움직이셨다. '진정 선교는 주의 성령께서 진행하시는구나!' 하는 점을 알게 되었다. 선교사들은 늘 그런 뜨거운 기도를 올려드리며 역경을 헤쳐나갈 것이다.

우리는 예정된 미술관에서 개막식을 한 후 일정에 따라 전국청소년미술실기대회를 열었다. 삼성 엘지 등의 협찬을 받아 에어컨, TV를 부상으로 내걸었고 최우수상인 대상은 한국관광권이었다.

엄정한 심사를 거친 후 대상자를 발표하니 수상자가 울음을 터트리며 감격해 한다. 그것이 저녁 시간 전국에 주요뉴스로 방영이 되었다. 선교 효과는 엄청났을 것이다.

오소서 성령이여 40X32cm

미술작품에 대한 영성 분별의
어려움과 특별한 체험

특정작품에 대해 영성을 분별한다는 것은 매우 민감한 문제다. 해당 작가는 물론 그 작가의 작품을 소장한 이들의 이해관계가 걸린 문제이기도 하다. 어떤 시각에서 보느냐에 따라 같은 작품을 놓고도 정반대의 결론이 나올 수 있다. 또한 작품 자체가 중요하지 영성의 문제를 굳이 따져야 하느냐 하는 시각도 있다.

내가 이처럼 미술작품의 영성 분별에 대해 관심을 두고 있을 무렵이었다. 출석하는 교회에서 중요한 행사를 맡게 되어 하나님의 도움을 구하기 위해 삼일 작정으로 금식하며 기도하였다.

사흘 때 되는 날 오전 힘이 들어 잠시 눈을 붙였는데 갑자기 어둠 속에서 귀를 찢을 듯 큰 소리로 사이키델릭한 팝 음악이 울려 퍼지고 있었다. 가만히 보니 그 배경으로 한 비구상 작품이 펼쳐져 있었다. 갈색 톤의 네모진 형상들이 연속적으로 이어져 있을 뿐 이렇다 할 특징이 없어 보였다. 그런데 난데없이 그 그림 앞에 커다란 손 하나가 나타났는데 순간 소름이 오싹 끼쳤다. 나는 직감적으로 '마귀다!' 판단했고 즉시 "나사렛 예수 그리스도의 이름으로 명령하노니 물러가라!" 소리쳤다. 소리치면서 몸을 벌떡 일으키며 깨었는데 정신을 차려보니 꿈이었다.

나는 이 꿈을 미술의 영성 분별을 위해 하나님께서 주신 것이라 이해했다. 이 체험을 통해 특별히 악한 형상이 아닌 것도 얼마든지 악마적인 것으로, 악한 영향을 미칠 수 있다는 것을 알게 되었다.

그리스도의 사랑 컴퓨터그래픽

몬드리안의 십자가

그는 네덜란드 태생 작가로 바닷가로 나아가 물결치는 파도를 하염없이 바라보았다. 파도가 만들어내는 수많은 가로 선에 변화를 위해 세로 선들을 긋다 보니 십자 형태가 생겨났고 이것이 발전하여 Neoplasticism(신조형주의)가 태동이 되었다. 가로 세로의 검은 직선을 주로 사용하며 삼원색(빨강 파랑 노랑)으로 다양한 변주를 하면서 연작을 했다.

오랫동안 평면 작업을 하다가 나중 건축물에 적용하여 자신이 사는 집마저도 안과 밖이 수평 수직의 선들로 이루어지도록 하면서 여전히 삼원색의 색깔로 단순화하였다. 그것이 보다 발전하여 생활소품으로 이어지기도 했다.

몬드리안은 자신의 작품에 대한 이론을 잘 구축해냈고 뜻을 같이하는 작가들을 규합하여 데스틸(Destijl) 그룹을 결성, 기하학적 추상을 발전시켰다. 내가 2016년 프랑스 퐁피두센터를 갔을 때 마침 몬드리안파 기획전이 열려서 함께 활동했던 데스틸 그룹 멤버들의 면면을 살필 수 있었다.

바람 부는 북해의 파도에서 얻은 영감이 발전을 거듭하면서 미술계에 큰 영향을 끼칠 수 있었던 것, 그것이 다른 작가들에게도 공감을 불러일으켜 함께 십자가 추상작품 활동을 할 수 있었다는 것, 이는 분명 받은 달란트를 성령께서 인도하신 결과가 아닐 수 없다.

생명의 찬가(컴퓨터 그래픽)

관계 73X62cm

관계와 관계

둘 셋 혹은 넷이서 대화를 나누고 있다
대화에 참여하지 않은 이들은
그 관계를 만들기 위해
부지런히 움직이고 있다

끊임없이 관계를 맺으며 사는
사회적 존재인 인간의 모습을
캔버스에 형상화했다

문화를 일구고 자아를 실현하며
역사를 만들어가는 사람들,
그 관계를 가능케 하는 인연들을
굵고 가는 로프로 이어주었다

우리는 무엇이 되어야 하는가
우리의 관계는
무엇을 향해 나아가고 있는가

관계의 시작과 끝
생성과 소멸
우리가 흘러가듯
세상도 지구도 흘러간다

관계 2 (컴퓨터 그래픽)

파괴되어가는 인간성

2021년 1월 20일 대통령의 자리에 물러난 도널드 트럼프는 미국 역대 최악의 대통령으로 평가될 것 같다. 대선 결과를 인정하지 않고 계속해서 불복투쟁을 일삼다가 급기야는 대선 결과의 최종확정을 위해 의원들이 모여있는 국회에 폭도화된 과격 지지자들이 난입했다.

그 이전 트럼프는 성난 시위대가 모여있는 백악관 옆 공터에서 "지금 국회로 가라."라며 선동했고 그의 연설은 시위대에 불을 붙이는 결과를 초래했다. 하마터면 펜스 부통령과 펠로시 하원의장 비롯한 많은 의원들이 봉변을 당할 뻔했다.

시위대 중에는 짐승의 뿔과 머리 가죽을 쓰고 얼굴에는 시뻘건 페인트를 칠한 채, 그리고 웃통을 다 벗어젖힌 채 몸에 문신과 도끼를 페인팅한 자도 있었다. 또 어떤 자는 펠로시 의장의 의자에 앉아 책상에 떡 하니 두 발을 올려놓고 기념사진을 찍기도 했다.

평소 기독교인들로부터 90% 이상의 지지를 받으며 그들이 모인 자리에 가서 자신의 믿음을 역설하던 트럼프였다. 그것을 미국인들이 다 알고 있다. 그런 그가 임기 내내 국민의 분열을 부추기고 돌발적인 언행을 일삼았다. 하루에도 몇 건씩 올려대는 트위터를 통해 전 세계를 어지럽혔다.

만민의 심판장이신 하나님께서 그 행위대로 갚으실 것이다.

04

모시 조형

희망적인 상황 22 73X56cm

모시에 담아낸 한국적 정서

　나는 그 무엇에 얽매이지 않고 자유롭게 작품의 콘셉트를 바꾸어가며 작업을 해왔다. 어떤 이론과 논리가 나를 이끌고 간 것이 아니라 성령께서 그때그때 영감을 주시는 대로 변화했다.

　나는 먼저 다중면과 패널, 입체, 설치작품을 몇 년간 작업하여 이를 2003년 인사아트센터에서의 개인전을 가졌다. 이후 다시 방향을 바꾸어 한지 오브제를 통한 조형작업을 사 년간 했다. 이를 2006년 라메르갤러리에서 총결산한 후 지속해서는 안 되겠다는 판단을 했다.

　이후 한지성형작업을 5년간 한 후 아산병원 갤러리에서 개인전을 가졌으며 여러 국내외 아트페어와 그룹전에서 몇 점씩 발표를 이어갔다.

　모시에 의한 작품을 한동안 하면서 '한국성은 무엇이어야 하는가'를 골똘히 생각했다. 왼쪽 작품은 모시작품 중에서도 장미를 오방색으로 조형해본 것이다. 하늘하늘 속이 비치는 모시의 씨줄 날줄이 얼핏 섬세한 선 작업을 한 듯 보인다.

희망적인 상황 5 73X56cm

희망적인 상황 2 73X56cm

프랑스 리용 군집개인전

2016년 한불 수교 130주년 기념행사의 일환으로 프랑스 제2의 도시 리용 시립미술관에서 작가 6명의 군집개인전에 참여키로 결정되었다. 어찌하면 한국의 전통문화를 아름답게 작품에 담아 그들에게 보여줄 수 있을까? 우리나라 전통직물이며 선조들의 얼이 깃들어 있는 모시를 바탕으로 조형작업을 한다면? 그들에게 우리 모시는 생소한 직물이요, 그것이 작품의 바탕이 되었다는 것도 새롭지 않겠는가?

그렇게 해서 30여 점의 작품을 제작했고 동료작가들과 함께 그 많은 작품들을 운반하느라 큰 비용을 들여가며 고생 또 고생 끝에 리용에 도착했다. 미술관은 삼백 년이 넘는 고색창연한 건물이었고 3층 전시장은 천장 높이가 7m 가까이 되는 매우 훌륭한 곳이었다.

개막식에는 부시장을 비롯한 많은 귀빈들이 참석했고 좀 지루하게 늘어지는 축사와 인사말에 이어 내가 준비한 한국노래 '만남'을 열창했다. 앰프는 없었고 가져간 블루투스에 반주를 틀어놓고 불렀는데 공명이 매우 좋아서 노래의 효과가 그만이었다. 예상 밖의 뜨거운 박수갈채를 받았다. 영어로 많은 이들에게 나의 작품을 설명했는데 잘 알아듣는 듯하여 매우 기뻤다.

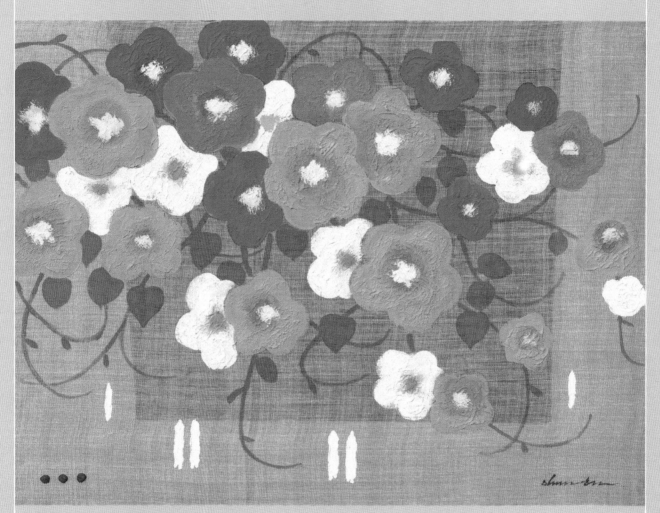

희망적인 상황 19 73X56cm

성경을 텍스트한 그림도
악의 도구가 될 수 있다

에밀 놀데(Emil Nolde)는 독일태생의 작가로 인상파가 한창 활동하던 시기에 태어났고 자라서 그림을 배운 후 그 영향을 많이 받았다. 그의 많은 기괴한 그림 중 예수께서 답하시던 날 저녁 제자들과 함께 하신 '최후의 만찬'을 주제로 한 것이 있다.

에밀 놀데의 것은 예수님을 비롯한 제자들의 모습이 광기가 있고 야수적이어서 선한 의도로 표현한 것이라 볼 수 없다. 그런 그림조차도 '천재적인 그림, 독창적인 신앙 표현' 등의 찬사를 보내는 이들이 있어서 안타깝다. 거기에서는 아무리 살펴봐도 성자 예수 그리스도의 신적 거룩성, 순교를 앞둔 시점의 숙연한 분위기가 없다. 다만 자신의 의도를 위하여 성경을 차용한 것일 뿐 선한 의도가 있다 볼 수 없다. 히틀러마저 놀데의 그림이 흉측한 형상들이어서 국민 정서를 해친다 하여 모두 수거 소각하도록 했을 정도이다. 당시에 많은 아름다운 종교화들이 피해를 보지 않았다.

그런 관점에서 고갱이 그린 '황색 그리스도'도 성경으로부터, 본질로부터 한참 빗나갔다. 인류의 구원을 위해 제물로 드려지는 그리스도의 거룩한 고통이 전혀 느껴지지 않기 때문이다.

좋은 기독미술은 성령의 인도하심을 따라 된 것이다. 제아무리 테크닉이 뛰어나고 미사여구를 동원하여 포장한다 해도 성령을 거스르는 것이면 나쁜 그림이다. 작품을 보고 있으면 선하고 아름다운 감동이 일어나야 한다. 그런 작품이 가장 좋은 작품이다.

희망적인 상황 2 73X56cm

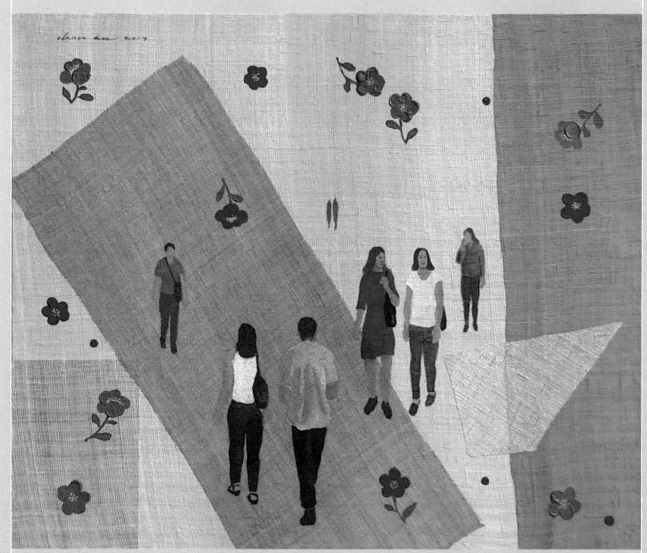

오늘 우리는 1 73X62cm

베이징 798 예술 특구
'SOUL GALLERY' 부스전

오스트레일리아 캐나다 중국 한국의 미술사역자들이 뭉쳤다. 2008년 여름 베이징 올림픽 기간에 거대규모의 798 예술 특구(인사동의 네 배 규모)에서 은밀히 미술 선교를 펼치기로 한 것이다. 한국작가로 내가 초대되었는데 전시를 앞두고 큰 문제가 생겼다. 운송회사의 실수로 무려 1,500만 원의 관세 보증금을 내게 되었다. 문제는 무역업을 하는 이들에게 수소문해보니 공정치 못한 세관원들이 많아 돌려받지 못할 가능성이 많다는 것이었다.

나는 '바울은 순교를 각오하며 선교여행을 했는데 그까짓 돈이 문제인가' 생각하며 밀어붙이기로 했고 보증금은 운송회사와 반반 부담키로 하였다.

전시회는 엄청난 관객으로 성황을 이루었고 많은 이들이 감명받아 결신했다. 전시종료 후 작품도 잘 돌아왔다. 그런데 관세 보증금 처리가 문제였다. 세계적 금융위기 중이어서 환율이 50%나 급등했는데 반 부담한 보증금인 만큼 그 환차액도 운송업체와 반 나누면 되는 것이었다.

그런데 운송회사 대표가 모두 자기가 가져야겠다고 주장하고 나섰다. 그런데 놀라운 것은 실무자가 내 편이어서 논의 중간에 나의 계좌로 송금해 주었다. 타깃을 상실한 사장은 노발대발, 메일로 온갖 험담과 함께 보증금반환소송을 한다면서 내용증명까지 보내왔다. 그의 화기가 불덩이처럼 나에게 밀려왔다.

나는 오로지 기도했고 그리스도인의 품위를 잃지 않으려 애썼다. 결국 사태가 불리함을 안 그 대표는 전의를 상실했고 유야무야 일단락되었다. 결국 나는 그 전시회 대부분의 비용을 환차액으로 충당할 수 있었다. 전화위복이 되었다.

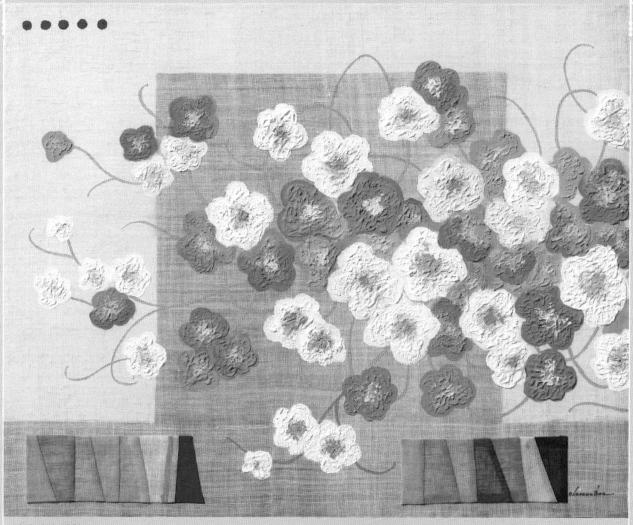

희망적인 상황 20 73X56cm

오늘 우리는 2 53X41cm

감동미술이 관건이다

요한복음의 한 말씀을 받고 3주가 지난 토요일 아침 누가복음 1장을 NIV 성경으로 소리 내어 읽는 중에 감동이 임했다.

"For nothing is impossible with God.

I am the Lord's servant.

May it be to me and you have said. (37, 38)"

최근 '이처럼 영향력이 약한 작가가 되어서야 하겠나'라는 생각을 많이 하던 차였는데 큰 위로와 힘이 되었다.

무엇이 문제였고 무엇이 과제인가를 곰곰 생각했다. '영향력, 기독 미술작가로서 영향력에 문제가 있는 것 아닌가? 나의 작품에 성령의 감동하심이 비일비재하게 일어났다면… 그 작품들로부터 위로와 힐링이 일어나고 말씀의 은혜가 많은 이들에게 전달되었다면…'

나는 한 주간 "…더 많은 열매를 맺도록 그 가지를 깨끗하게 하신다"라는 말씀을 붙들고 묵상했다. 주께서 묵상하는 나에게 위의 말씀을 추가로 주셨다. **"하나님이 함께 하시면 불가능이 없습니다. 저는 주의 종이오니 말씀대로 이루어질 것입니다.(눅 1:37,38)"**

감동이 흐르는 그림이 되어야 한다. 성령께서 기꺼이 운행하시고 일하시는 그림이어야 한다. 오랫동안 그것이 가장 중요한 과제였었다. 그러나 시간이 흐르고 또 흐르면서 의식이 약화하였고 간절함이 퇴색되었다. 아무리 멋지게 복음을 담아낸다 해도 성령의 운행하심이 없으면 안 되는데… 그러면 아무런 영향을 끼칠 수 없는데… 이를 위해 앙망하고 앙망하며, 의탁하고 하는데… 그런데 점점 밋밋해졌다.

이제 요한복음과 누가복음의 말씀으로 나를 깨우쳐주셨으니 주께서 일하실 것이다.

*이 글은 리용에서 돌아와 모네를 생각하며 쓴 것인데 서울아트 가이드와 서종 소식지에 기고한 것이다.

모네 선생!

나는 오랫동안 선생의 강렬한 작품에 심취했고 당신 삶의 아름답고 열정적인 스토리를 깊이 들여다보았습니다. 선생은 말년에 시력이 나빠져서 여러 해 어려움을 겪으면서도 작품에 대한 열정을 조금도 늦추지 않았습니다. 마침내 초 대작 여덟 점을 완성하여 이를 국가에 헌납했습니다. 그러나 아쉽게도 선생의 작품으로 채워진 오랑주리 미술관의 개관을 보지 못하고 개관 1년 전 세상을 떠나고 말았습니다.

나는 당신이 즐겨 그렸던 수련을 그리기 위해 집에서 가까운 세미원을 여러 번 찾았고 집 뒤의 청강기념공원 안의 작은 연못의 수련도 화폭에 담아내었습니다. '나는 어떻게 내 식으로 멋지게 수련을 그려낼 수 있을까?' 궁리한 끝에 내 식으로 여러 점을 그렸습니다.

마침 리용에서의 전시회로 프랑스를 간 김에 별러왔던 오랑주리 미술관을 마침내 동료들과 관람하게 되었습니다. 나는 선생의 작품 앞에서 자꾸 숙연해졌습니다. 그것은 선생의 작품들이 고통의 긴 터널을 통과하며 나온 결과물이었고, 나 역시 쇠약한 눈 탓에 어려움을 겪은 적이 있어서 당신의 마음을 조금 헤아릴 수 있었기 때문이었습니다.

모네 선생!

당신의 터치는 힘 있고 리드미컬했습니다. 평평하여 악센트가 부족한 수련을 선생은 그저 한두 번 붓을 휘둘러 간단히 묘사했지요. 수련의 형태에 별 관심이 없었던 때문일 것입니다. 그보다는 수련을 둘러싸고 있는 물과 물속의 구름과 하늘, 연못가의 버드나무와 다양한 꽃들, 아치형 육교와 그것들의 물그림자, 그것들이 빚어내는 색과 형태의 하모니를 끈기 있게 추적했던 것입니다. 그렇지요. 당신에게 있어 수련이라는 대상은 캔버스에 색채를 펼쳐나가기 위한 하나의 구실일 뿐이었습니다. 선생에게 색채는 그만큼 작품의 중요한 요소였고 소중한 의미였습니다.

나는 선생의 수련에 많은 의미가 함축되어 있음을 보았습니다. 작은 바람에도 일렁거리는 수면에 펑퍼짐하게 떠 있는 수련들, 그 주위로는 늘 하늘이 들어와 있었는데 물과 하늘과 수련과의 정다운 교감이 일어났습니다. 그로 인한 시어들이 작품 속에 녹아 있었습니다. 나는 그 여덟 점의 연작 중에 가을 색 짙은 작품을 좋아합니다. 황금빛으로 물든 수풀, 그림자가 물결에 일렁거리며 색채의 화려한 변화가 매우 풍부했기에…

오랑주리에서 선생의 작품을 본 다음 날, 우리는 지베르니를 찾아갔습니다. 땅을 파낸 후 강물을 끌어들여 수련을 심었으며 연못가에는 각종 꽃들을 심었더군요. 지베르니는 어느 곳보다 새들의 지저귐이 요란했습니다. 몇 달 전 한국에서 컨버전스 아트(Convergence Art)라 하여 선생의 여러 작품들을 엄청난 크기의 동영상으로 볼 수 있었지요. 쇼팽의 피아노 음률을 배경으로 바람에 물결이 일렁거리며 꽃잎이 한들거리는 변화된 선생의 작품을 보는 것이 감동적이었습니다. 그러나 지베르니 정원을 산책하며 선생의 체취를 음미하는 것만이야 하겠습니까?

모네 선생!

세상에 영원한 것이 어디 있겠습니까? 오랑주리에서 만난 선생의 오리지널 작품이나 오르세에서 만난 선생 작품들이 아쉽게도 색채가 많이 퇴색되어 있었습니다. 당신의 작품은 색채가 무엇보다 중요함을 알기에 매우 아쉬웠습니다. 처음엔 훨씬 화려하고 더 강렬했을 텐데…

모든 것은 그렇게 흘러가는 것이지요. 예술이 사람의 목숨보다 장구하다지만 그러한 예술이라도 천년만년 이어질 수 없는 것입니다. 다만 작품 속에 고상한 정신과 아름다운 의미들을 새겨두어서 그 예술이 수많은 이들의 내면을 따뜻하게 어루만져 줄 수 있다면…. 그래서 험한 세상을 헤쳐가는 이들에게 위로가 되고 평화가 될 수 있다면…. 그렇다면 기간이 얼마이던 작품은 소임을 다하는 것입니다.

나의 삶도 선생처럼 힘있게 불타오르다가 선생처럼 아름답게 마무리를 하고 싶습니다. 인상파를 개척한 선생의 용기와 열정을 본받고 싶습니다. 그러다가 어떤 이들이 나의 예술을 필요로 한다면… 이것저것 따지지 않고 기쁨으로 내어놓을 수 있는 선생의 후덕함을 지니고 싶습니다.

그러면서도 예술이 인생의 전부라는 집착에서 벗어나 훨훨 자유롭게 예술을 즐기고 겸허히 지베르니 연못에 들어와 있는 하늘의 이치와 하늘의 소리에 귀를 기울이도록 하겠습니다.

해 뜨는 나라 한국에서 안문훈

희망적인 상황 20 33X30cm

희망적인 상황 8 33X30cm

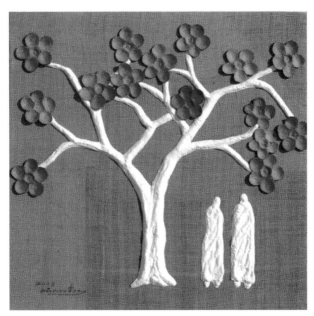

희망적인 상황 9 33X30cm

국민일보 리용전 기사 2015.6.

"한국미술의 맛과 멋, 유럽에 알리겠다"

"안 씨는 모시에 '희망적인 상황'이라는 제목으로 소박, 은근, 끈기 등 한국인의 정서를 표현했다. 아무리 힘들더라도 희망을 품고 이겨나가자는 메시지와 함께 한국과 프랑스가 130년간의 교류를 바탕으로 밝은 미래를 향해 더욱 우정과 신뢰를 다지자는 의미를 담았다.

안 작가는 '유럽의 유서 깊은 문화공간 Palais De Bondy에서 우리 전통을 계승하면서도 현대적인 조형성을 살린 한국미술의 맛과 멋을 널리 알리고 오겠다'라고 말했다. 안 씨는 운보 김기창 화백이 속했던 한국화가 모임인 후소회 사무국장으로 정기회원전과 청년작가 초대공모전을 총괄하면서 전시 활동도 왕성하게 펼치고 있는 중진 작가다. (이광형 문화 전문기자)"

희망적인 상황 73X56cm

고흐가 살다 간 오베르에서

우리는 고흐가 죽기 전 마지막으로 살다간 오베르에 가서 그의 발자취를 더듬어보기로 했다. 오베르 성당은 보잘것없었으나 고흐는 이를 멋지게 그려냈다. 성당의 배경은 어두운 남색 하늘로 채색했고 빛은 교회 앞으로 갈라진 두 갈래 길에 한 시골 여인이 뒷모습을 보이며 걸어가도록 했다.

우리는 이어 그 유명한 '까마귀 나는 밀밭'도 가보았다. 칠월 초의 밀밭 주변은 매우 뜨거웠고 밀은 다 익어서 곧 추수해야 하는 상태였다. 고흐가 그림을 그렸음직한 곳에 그의 그림이 들어있는 팻말이 세워져 있었다. 아주 평범한 들판이어서 그림의 소재가 되기 어려울 것 같았다. 그러나 고흐는 강렬한 터치로 노란 밀밭을 거칠게 그린 후 그 위에 까마귀 여러 마리가 날도록 함으로써 역동적인 화면으로 만들었다.

고흐는 오랫동안 정신질환에 시달렸고 오베르에서의 마지막은 거의 병원에서 보냈다. 그는 병원에서도 열작을 했는데 까마귀 나는 밀밭도 병상에서 그렸다 전해진다. 평소 권총을 소지하고 있던 그는 그림을 그린다며 화구를 챙겨 병원 밖으로 나갔고 권총으로 자신의 가슴을 쐈다. 우울증이 주원인이었다.

고흐는 목사가 되려 신학교를 다녔고 전도사로도 일한 적이 있으나 분노조절 장애가 있었다. 때로 과격한 성품을 드러낸 그는 사회적응에 실패했다. 그런 성격적 결함은 고갱과의 언쟁 끝에 자신의 오른쪽 귀를 자르는 모습에서도 확인할 수 있다.

그러나 그런 결함에도 불구하고 고흐는 독창적인 시각과 표현기법으로 훌륭한 작품들을 많이 남겼다. 모네, 마네, 고갱, 세잔 등과 인상파의 대표적인 작가로 꼽히고 있는 고흐의 작품은 최근 들어 더욱 높은 평가를 받고 있다.

하지만 그리스도인으로 그 신앙을 다 잃어버리고 자살로 생을 마감한 고흐, 나는 그에게 박수를 보낼 수 없다.

05

한지요철 조형 & 패널, 수묵

꿈이 있는 풍경 72X61cm

'휴거'전을 섬세하게 인도하신 주님

 2019년 11월 한 주간 인사동 'Gallery is'의 전시장을 잡아놓고 늘 기도하며 준비하고 있었다. 예산 약 1천만 원이 문제였다. 이를 위해 그해 7월에 서종타워아트갤러리에서 '유럽 풍경전'을 개최하게 되었다. 판매 실적이 저조한 상태에서 한 달 전시를 마치고 한 달을 더 연장하게 되었다. 연장 첫날, 주일예배를 마치고 전시장엘 나가보니 멋진 모자를 쓰고 흰 장갑을 낀 멋쟁이 여성이 작품감상을 하고 있었다. 그녀는 진지했다. 작품설명을 조금 하니 이것저것 작품을 가리키며 작품을 구입하겠단다. 크고 작은 작품 세 점이 최종 결정되었다.

 그 후 마음이 고운 교우들이 미술 선교에 동참하겠다며 작품을 구매해 주었다. 함양 동생도 한 작품 맡아 주었다. 어떤 교우는 귀한 일 하신다며 고액의 찬조를 해 주었다. 그렇게 해서 성화기금마련전은 성황리에 끝났다. 그 전시회는 주님의 일이므로 주께서 주관해 주셨고 그 같은 인도하심으로 담대하게 나아갈 수 있었다.

 우리가 생각하는 것이나 구하는 것에 넘치도록 하시는 분!
 미술 선교를 주관하시어 아름답고 선한 이미지를 증거케 하시니 감사 감사!

꽃이 되고자 1 72X61cm

꽃이 되고자 2 53X45cm

꽃처럼 아름답게 살다간 의인

혜촌 선생은 평양출생으로 결혼하여 세 자녀를 둔 상태였다. 평양에서도 이미 인정받는 작가였으나 당시 천재 화가로 명성이 자자한 이당 선생에게 그림을 배우고자 홀로 서울에 왔다. 일정 기간 사사 후 귀향할 계획이었으나 6.25전쟁이 발발했고 다시는 북으로 돌아가지 못했다.

선생은 귀향을 포기하고 후배들과 제자들을 가족으로 삼아 그들의 모든 생활비와 학비를 부담했다. 그렇게 돌보아 준 이들이 50여 명, 이들은 혜촌회를 만들어 선생의 은혜에 보답하려 했다.

혜촌 선생은 사명처럼 역사풍속 화가의 길을 가면서 많은 작품을 남겼는데 능행도, 한강 전도(4,000X45cm), 칠패고시, 경희궁전도 등을 관련 전문가들의 고증을 거쳐 세필 기록화로 그렸다. 이는 우리나라의 소중한 문화유산이 될 것이다.

작품기증도 많이 했다. 연세대학교 루스채플에 36점, 경민대학교에 충효위인도 50여 점, 인제대학교에도 수십여 점, 순교자기념관에 30여 점 등이다. 각 기증처에서는 별도의 전시공간을 마련하여 지금도 전시 중이다.

아울러 훌륭한 삶과 업적을 남긴 이들에게 수여하는 인제대 인성대상, 경민대 경민대상을 수상했고 그때마다 선생은 거액의 상금을 뚝 잘라 미술 단체 등에 쾌척했다.

나는 후소회의 70주년 사업으로 기획한 단행본제작을 위해 종일 그분의 일대기를 녹취하면서 "어떻게 이처럼 아름다운 삶을 살 수 있을까" 큰 감동을 했다.

그분은 주위의 권유를 다 뿌리치고 평생 수절하면서 독신으로 살았다. 선생의 제자가 가서 보니 부인도 역시 수절하고 있었고, 자녀 중 하나가 선생의 사진과 어머니의 모습을 나란히 한 초상화를 그려서 그려서 선생에게 전달해 드렸다. 그들의 이런 스토리가 동아일보에 그 초상화와 함께 소개되기도 하였다. 그렇게 성결과 선행의 생활을 하다가 자신의 바람대로 정확히 3개월 투병하고 91세의 일기로 2009년 5월 소천했다.

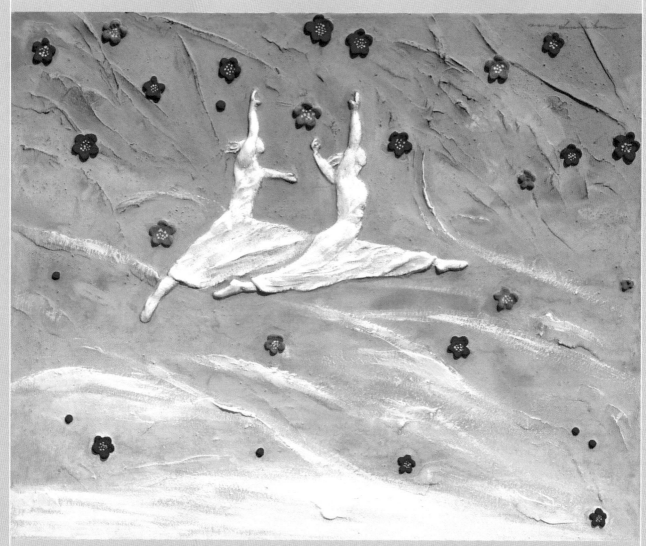

비상하는 두 여인 53X45cm

천사도 흠모하는 우리

히브리서 1, 2장은 예수 그리스도의 탁월한 지위에 관하여 상세하게 증거한다. 그런데 예수님의 그런 지위는 이내 격상된 우리 성도들의 지위로 맞물려 설명된다.

"천사들은 섬기는 영으로서 구원받은 상속자들을 위하여 섬기라고 보내심이 아니냐? (1:14)"

"하나님이 우리가 말하는 바, 장차 올 세상을 천사들에게 복종하게 하심이 아니라. (2:5)"

하늘나라에서 천사들이 우리를 위해 심부름하고 우리가 다스리게 된다는 말씀이다. 위에서 천사들은 영이라 했는데 그에 비해 우리는 살과 피를 가지고 있으며(2:14) 우리는 하나님의 자녀이고(2:14) "주님의 형제들(12)"이라 언명하셨다. 사실은 시편 8편과 22편의 말씀들을 히브리서가 재정리하여 언명하고 있는 것이다.

천사들은 피와 살이 없어 살아있는 실체라는 개념에 흠결이 있다. 천사보다 우리가 우월함은 살과 피를 가진 그리스도께서 아들 된 지위를 우리에게 나누어 주셨고 이를 말씀으로 천명하셨으며 성령께서 확증하셨다는 것이다.

천사들은 아무리 애를 써도 '하나님의 자녀'가 될 수 없고 '주님의 형제'가 될 수 없다. 우리가 가진 자녀의 특권과 형제 된 특권은 엄청난 지위이다. 그것을 우리가 어떤 노력으로 쟁취한 것이 아니다. 일방적인 하나님의 호의에 의해 하사된 것이다.

천사들이 시간과 공간에 지배받지 않고 자유로운가? 우리도 그렇다. 천사들이 죄 없이 의롭고 순결하며 거룩한가? 우리도 그렇다. 천사들이 하나님을 뵙고 하나님의 일을 시중드는가? 우리도 그렇다.

그들은 한낱 하나님의 심부름꾼들이고 우리를 섬기는 자들이지만 우리는 하나님의 자녀이다. 나아가 우리는 장래의 세계를 왕 그리스도와 함께 다스리며 지배한다. 시편 149편이 이를 증거한다.

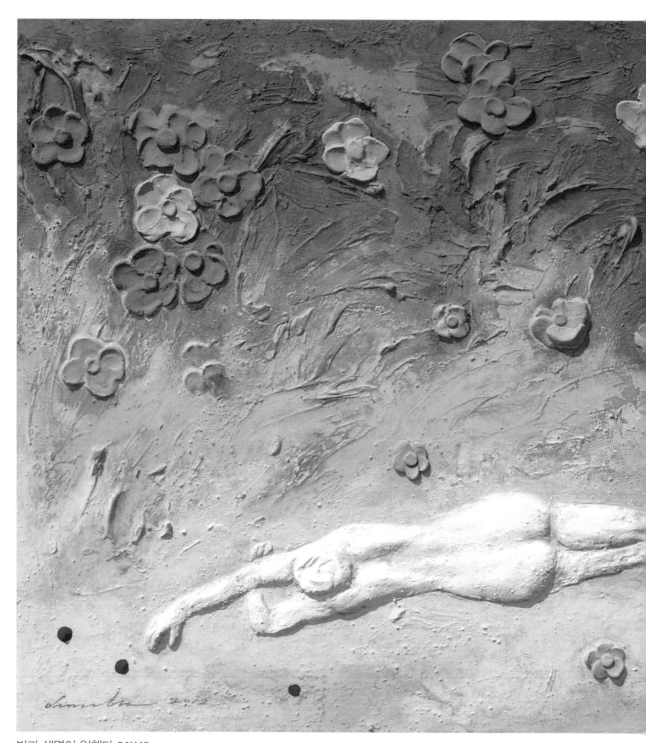

빛과 생명이 임했다 56X43cm

시편 149편 (전문)

여호와께서는 자기 백성을 기뻐하시며
겸손한 자를 구원으로 아름답게 하심이로다.
성도들은 영광 중에 즐거워하며
그들의 침상에서 기쁨으로 노래할지어다.
그들이 입에는 하나님께 대한 찬양이 있고
그들의 손에는 두 날 가진 칼이 있도다.
이것으로 뭇 나라에 보수하며 민족들을 벌하며
그들의 왕들은 쇠사슬로,
그들의 귀인은 철고랑으로 결박하고
기록한 판결대로 그들에게 시행할 지로다.
이런 영광은 그의 모든 성도에게 있도다.
할렐루야!

그의 나라-빛 속으로 1 100X80cm

창의적 사고와 선하고 아름다운 목표

작가는 늘 창의적인 사고를 통해 새로운 작품을 만들어내는 사람들이다. 아무리 좋아도 기존의 것을 모방한다면, 자신의 작품이라도 리폼하여 계속 우려먹는다면 옳다 할 수 없다. "왜 꼭 한 면에 그림을 그려야 하나? 이중 삼중 면으로 제작해볼까? 작은 패널들을 이런 저런 형태로 붙이면 또 다른 느낌이겠네. 아예 사각 패널들 수십 개를 연결해서 설치작품의 형태로 해볼까? 그 모든 패널에 각양각색의 하늘을 그려서 하늘 나라의 역동성을 표현할 수 있지 않겠나?"

그런 아이디어들이 이내 작품으로 옮겨졌고 그 작품들을 모아 다섯 번째 거창한 개인전을 열었다.

그의 나라—빛 속으로 2 110X80cm

　작가도 사람인지라 편안한 것을 좋아하고 안전한 것을 좋아하는 습성이 있다. 같은 유의 작품을 여러 점 하다 보면 실패의 확률이 적거나 아예 없기까지 하다. 그래서 편안하게 아주 조금씩만 변형하여 오 년이고 십 년이고 이십 년이고 연작을 해도 좋겠다는 유혹에 빠질 수 있다. 한 아이템으로 평생을 가는 이들도 있다.

　나에겐 아이디어들이 참 많았다. 한 종류의 작품으로 끌고 간다면 그 많은 아이디어들은 다 사장되어버리고 말았을 것이다. 작품에 복음을 담아내어 이를 보다 많은 이들에게, 보다 강한 시각적 감동을 심어주고 싶었다. 그 같은 선한 목표가 나의 예술을 다양하게 이끌어왔다.

오늘의 순례자들 30X20cm

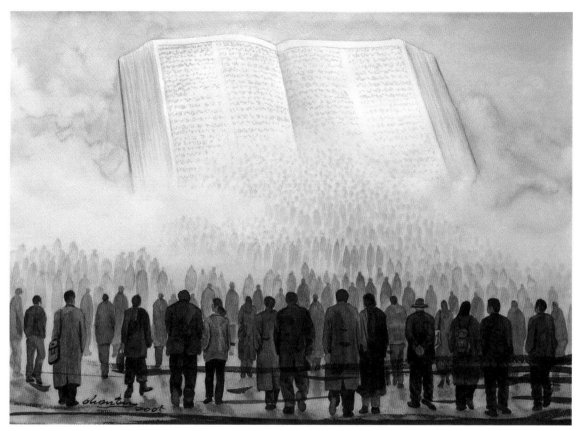

그 나라를 향하여-말씀을 통해 1 53X43cm

임의 말씀을
새벽이슬처럼 영롱하게 담아내어
이를 바라보는 이들의 가슴이
따뜻한 봄날
온 산이 연둣빛으로 덮여가듯 하게 하소서

어떤 이들이 제 그림에서 임의 음성을 듣고
가슴이 쿵당거리며 뛰게 하소서

그 나라를 향하여–말씀을 통해 2 100X70cm

아, 성령이여
은혜의 물줄기가 강물로 이어지거나
저녁 호수의 아득한 평화로 일렁이는
그림을 그릴 수 있게 하소서

하늘이 유난히 푸르고 맑은 어느 날의 기억,
그 하늘의 심연 같은 임을 잘 담아낼 수 있게 하소서
(시 '나의 소원' 중에서)

수묵 풍경 1 25X17.5cm 종이에 먹

빈 마음으로 보는 풍경

더러 마음이 비워질 때가 있습니다
말라빠진 들풀의 가난한 모습과
이름 지어줄 수 없는 돌덩이같이
버려진 풍경들이 이따금 따뜻이
내 안으로 들어올 때가 있습니다

스스로 높아서 보이지 않고
스스로 좁아져서 담아둘 수 없었던
소박한 형상들의 소박한 아름다움,
어디에도 없는 그만의 의미와 느낌들이
새롭게 다가올 때가 있습니다

수묵 풍경 2 25X17.5cm 종이에 먹

내 안에 무성히 돋아난 잡초들을 발견하곤
깜짝 놀라 그것들을 하나씩 하나씩
뽑아내야만 할 때가 이따금 있습니다
다 비우고 다 털어버린 후
들풀처럼 돌덩이처럼 되어야 할 때가 있습니다

*작품 메모
일기처럼 매일 작은 무채색의 수묵화 한두 점을 그리던 때가 있었다.
욕망을 다 걷어내 버린 탈속화한 풍경들을 기도하듯 풀어내면서 내 안의 때를 자꾸 씻어내는 작
업, 위 두 그림에서 뒷모습을 보이며 홀로, 짝지어, 그리고 무리 지어 걸어가는 사람들, 그들 속에
나 또한 족적을 남기며 걸어가고 있는 것이다.

수묵 풍경 3 25X17.5cm 종이에 먹

지금 코로나 유행병이 전 세계를
강타하고 있다.

그런 소용돌이를 비켜나서 우리
의 순례자들이 걸어가고 있다.

순례자들의 바람과는 달리 이내
또 한 떼의 강풍이 휘몰아칠 것이
다. 잠시 휘청거릴지라도 쓰러지
면 안 된다. 쓰러지더라도 다시 일
어나 가던 길을 가야 한다.

어디로 가는가.
바른 답을 알고 가는 이는 복되다.

가볍게 휘두른 이 드로잉 작품은
우리에게 심각한 질문을 던진다.

돌에 새긴 님의 사랑 100X80cm

돌에 새긴 님의 사랑

산맥들을 내려다보시는 당신은
숲과 나무를 함께 보시고
모든 이를 사랑하시는 당신은
하나인 듯 나를 사랑하십니다

사랑하기 때문에,
다만 사랑하기 때문에 피 흘리신 당신
그 사랑 가슴에 새기다가
지워지지 않게 돌에 새겼습니다

송곳으로 긋고 끌로 판 후
호호 불고 털어 내며
손바닥에 물집이 잡히도록
임의 아픔을 돌에 새겼습니다

임의 형상에 어려오던
거친 호흡 소리
참을 수 없었던
아버지로부터의 소외

그 희생에 나의 눈물을 섞었습니다

그의 나라 고난 후 100X80cm

나의 작품에서의 감동과 마크 로스코

미국에서 활동하다 팔목의 동맥을 끊고 65세에 삶을 스스로 마감한 마크 로스코의 그림을 보고 많은 이들이 눈물을 흘린다 한다. 자료를 살펴보니 그는 평소 항우울증약을 과다 복용했고, 다른 작가가 자기보다 잘 나가는 것을 참을 수 없어 하는 심한 자기집착에 빠져 있었다.

그의 말에 따르면 "비극이나 무아경, 파멸 같은 것"을 표현하고자 했다 한다. 자신의 그림에서 아름답고 감동적이며 깊은 진리의 세계를 발견하기를 바라는 마음은 없었다.

그런 그는 뉴욕 시그램 빌딩에 장식하게 될 30점의 작품을 의뢰받았는데 작품을 걸기 하루 전 일방적으로 계약을 취소해 버렸다. 결국 그는 영국의 데이트미술관에서의 대규모전시를 앞두고 돌연 화실에서 자살했다. 많은 미술애호가들이 충격을 받았고 그의 그림은 더욱 유명세를 치르게 되었다. 2012년 크리스티 경매에서 작품 한 점이 87 million 달러(약 1,000억 원)에 팔려 당시 최고가 기록을 세우기도 했다. 2015년 그의 그림 50점이 한국에 왔고 수많은 미술애호가들과 유명인사들이 관람을 했다. 나도 로스코의 작품 2점(약 60호)을 본 적이 있다. 많이 퇴색되어 있었고 감흥도 없었다.

그의 스토리를 접하면서 감동이 선하고 아름다우며 생산적인 것이 있는 반면 절망과 파멸로 이끄는 것이 있음을 알게 된다. 잠언의 말씀대로 절망과 비탄에 빠져 울며 근심하는 것은 뼈를 마르게 한다. 반대로 성령에 의한 감동은 소망과 기쁨을 주어 생명의 하나님께로 이끈다.

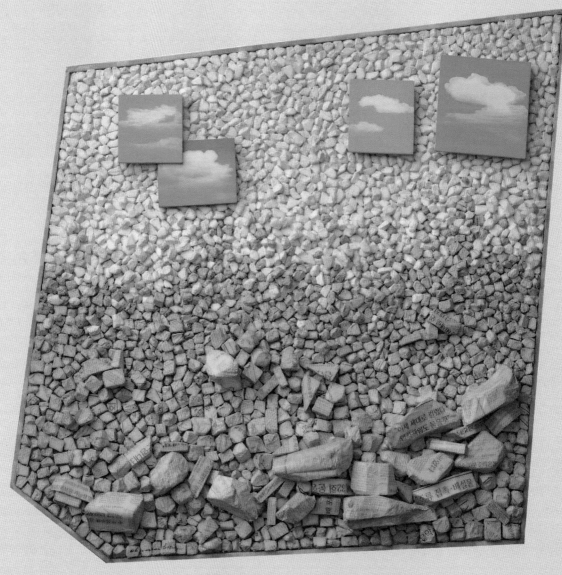

희망적인 상황 104X107cm

부분도

'오브제, 그 형상성의 탐구전'을 준비하며

'갤러리 라메르' 1층을 전시 계약한 후 각고의 노력 끝에 작품준비를 마쳤다. 전시 두 달을 남겨놓은 시점에서 전시자금이 전혀 마련되지 않고 있었다.

기도를 작정하고 기도원으로 향했다. 시간 시간 최선을 다해 찬양과 감사와 부르짖음의 기도를 이어갔다. 금식에 약한 체질이어서 사흘째부터는 몹시 힘들었다. 넷째 날 새벽예배를 마치고 나니 5시 40분, 금식 종료 시간인 보호식은 아직 한 시간 20분이 남아있었다. 성전에서 개인 기도를 겨우 이어가다가 너무 힘이 없어 드러누워 기도했다. 촛불이 제 몸을 태우듯 내 몸에 남아있는 에너지를 태워 가족과 이웃들의 이름을 불러가며 기도했다.

다섯째 날 마지막 예배가 된 11시 낮 예배. 본문은 엘리야가 극한 상황에 처한 사렙다 과부를 찾아가 공궤를 받고 기적을 행한 내용이었다. 예배 후 성령의 감동하심이 매우 강하게 이어졌다. 이번 개인전을 풍성하게 하실 것이라는 확신이 임했다.

기도원을 걸어 내려와 집으로 향하는 셔틀버스를 탔는데 전화가 왔다. 모 교회에 특별조형물 제안한 것이 선택되었으니 상세협의를 하자는 것이었다. 그 프로젝트는 개인전을 치르고도 남을 금액이었다. **"일을 행하시는 여호와, 그것을 지어 성취하시는 여호와"**이심을 다시금 경험케 해주신 것이다. 그 후 일은 순조롭게 진행되었고 다른 조형물도 더 제작할 수 있게 되었다. 할렐루야!

좌측 작품은 오각형으로 프레임을 하고 하단엔 스티로폼을 신문지로, 상단엔 한지로 싼 오브제를 부착했다. 그런 다음 하늘나라의 상징으로 하늘을 그린 네 개의 패널을 부착해서 작품을 마무리했다. 세상에 코를 박고 있지만 말고 하늘나라를 바라보라는 메시지를 담은 것이다.

실로 엄청난 노동력이 필요한 작업이나 나는 인내하며 만 4년간 이런 유의 작업을 하여 개인전을 치렀다. 하나님께서는 개인전을 치른 후 더 이상 작업을 지속할 마음을 거두게 하셨고 나는 다음 전시를 위해 새로운 영감 주시기를 간구하며 하나님 앞에 엎드려야만 했다.

안문훈 Ahn, Moonhoon

* 개인전 28회

 인사아트센터 갤러리라메르

 서울아산병원갤러리 팔레드봉디(French)

 갤러리 이즈(2) 크로스갤러리 등

* 아트페어:상하이, 화랑미술제, SOAF, KIAF, 타이베이 아트 베이징 등 12회

* 유명작가 경매전(현대백화점갤러리) 외 단체전 350여 회

* 조선, 중앙, 동아, 국민 등 신문보도 및 기고 100여 회

* 월간미술 서울아트가이드 보도 및 기고 20여 회

* FEBC 신앙간증 2회 연속, 미주복음방송 새롭게 하소서 3회 연속 및

 방송 출연 30여 회, 장신대, 각 교회 미술 특강 저자 특강 20여 회

* 이당 미술상 수상 및 국전 동아 미술제 등 각 공모전 입상

* 현재, 한국미협, 복음 미술선교회, 양평미협, 북한강 미술인회

* 저서

 『새 하늘 새 땅』

 『가장 아름다운 편지』

 『아버지 그리 지극하셨습니까』

 『순례자의 확장과 변화』

 『나 사랑에 빠졌어요』 등 9종

* Blog: 안문훈의 아름다운 공간

 Email: sosuck1@hanmail.net

감동미술: 위로 · 치유(큰글자도서)

초판인쇄 2023년 1월 31일
초판발행 2023년 1월 31일

지은이 안문훈
발행인 채종준
발행처 한국학술정보(주)

주소 경기도 파주시 회동길 230(문발동)
문의 ksibook13@kstudy.com
출판신고 2003년 9월 25일 제406-2003-000012호

ISBN 979-11-6983-077-5 13650